高等学校设计+人工智能（AI for Design）系列教材

AIGC动画场景设计

唐杰晓 杨奥 邓晰 编著

清华大学出版社
北京

内 容 简 介

本书是一本专注于将人工智能与动画场景设计相融合的教材。本书深入浅出地讲解了动画场景设计和 AIGC 的相关理论，以及 AIGC 动画设计方法与规范、AIGC 动画场景设计案例制作等。通过本书可以学习如何利用 AIGC 技术提升动画场景设计的效率与质量，探索 AIGC 在动画领域的无限可能，掌握全新的艺术表达技能。

本书适合作为高等院校、职业院校的动画、数字媒体类课程的专业教材，同时也适合作为其他动画设计爱好者、相关设计行业从业者的参考读物。

本书封面贴有清华大学出版社防伪标签，无标签者不得销售。
版权所有，侵权必究。举报: 010-62782989, beiqinquan@tup.tsinghua.edu.cn。

图书在版编目（CIP）数据

AIGC 动画场景设计 / 唐杰晓，杨奥，邓晰编著 .-- 北京：清华大学出版社，2025.1.
（高等学校设计＋人工智能（AI for Design）系列教材）.-- ISBN 978-7-302-67987-5

Ⅰ . J218.7-39

中国国家版本馆 CIP 数据核字第 2025QG6061 号

责任编辑：田在儒
封面设计：张培源　姜　晓
责任校对：袁　芳
责任印制：杨　艳

出版发行：清华大学出版社
　　　　　网　　址：https://www.tup.com.cn，https://www.wqxuetang.com
　　　　　地　　址：北京清华大学学研大厦 A 座　　　邮　编：100084
　　　　　社 总 机：010-83470000　　　　　　　　　邮　购：010-62786544
　　　　　投稿与读者服务：010-62776969, c-service@tup.tsinghua.edu.cn
　　　　　质量反馈：010-62772015, zhiliang@tup.tsinghua.edu.cn
　　　　　课件下载：https://www.tup.com.cn, 010-83470410
印 装 者：小森印刷（北京）有限公司
经　　销：全国新华书店
开　　本：185mm×260mm　　　印　张：10.75　　　字　数：246 千字
版　　次：2025 年 1 月第 1 版　　　　　　　　　　印　次：2025 年 1 月第 1 次印刷
定　　价：69.00 元

产品编号：107122-01

丛书编委会

主　编
　　董占军

副主编
　　顾群业　孙为　张博　贺俊波

执行主编
　　张光帅　黄晓曼

评审委员（排名不分先后）
　　潘鲁生　黄心渊　李朝阳　王伟　陈赞蔚
　　田少煦　王亦飞　蔡新元　费俊　史纲

编委成员（按姓氏笔画排序）

王博	王亚楠	王志豪	王所玲	王晓慧	王凌轩	王颖惠
方媛	邓晰	卢俊	卢晓梦	田阔	丛海亮	冯琳
冯秀彬	冯裕良	朱小杰	任泽	刘琳	刘庆海	刘海杨
孙坚	牟琳	牟堂娟	严宝平	杨奥	李杨	李娜
李婵	李广福	李珏茹	李润博	轩书科	肖月宁	吴延
何俊	闫媛媛	宋鲁	张牧	张奕	张恒	张丽丽
张牧欣	张培源	张雯琪	张阔麒	陈浩	陈刘芳	陈美西
郑帅	郑杰辉	孟祥敏	郝文远	荣蓉	俞杰星	姜亮
骆顺华	高凯	高明武	唐杰晓	唐俊淑	康军雁	董萍
韩明	韩宝燕	温星怡	谢世煊	甄晶莹	窦培菘	谭鲁杰
颜勇	戴敏宏					

丛书策划
　　田在儒

本书编委会

唐杰晓　杨　奥　邓　晰　张　茹　牟堂娟
刘珍珍　蔡赞宏　解树华　贺俊波　贾亚杰
应　华　徐　磊　王　功　宣兴磊

| 丛书序 |

生成式人工智能技术的飞速发展，正在深刻地重塑设计产业与设计教育的面貌。2024年（甲辰龙年）初春，由山东工艺美术学院联合全国二十余所高等学府精心打造的"高等学校设计＋人工智能（AI for Design）系列教材"应运而生。

本系列教材旨在培养具有创新意识与探索精神的设计人才，推动设计学科的可持续发展。本系列教材由山东工艺美术学院牵头，汇聚了五十余位设计教育一线的专家学者，他们不仅在学术界有着深厚的造诣，而且在实践中也积累了丰富的经验，确保了教材内容的权威性、专业性及前瞻性。

本系列教材涵盖了《人工智能导论》《人工智能设计概论》等通识课教材和《AIGC游戏美宣设计》《AIGC动画角色设计》《AIGC游戏场景设计》《AIGC工艺美术》等多个设计领域的专业课教材，为设计专业学生、教师及对AI在设计领域的应用感兴趣的专业人士，提供全面且深入的学习指导。本系列教材内容不仅聚焦于AI技术如何提升设计效率，更着眼于其如何激发创意潜能，引领设计教育的革命性变革。

当下的设计教育强调数据驱动、跨领域融合、智能化协同及可持续和社会化。本系列教材充分吸纳了这些理念，进一步推进设计思维与人工智能、虚拟现实等技术平台的融合，探索数字化、个性化、定制化的设计实践。

设计学科的发展要积极把握时代机遇并直面挑战，同时聚焦行业需求，探索多学科、多领域的交叉融合。因此，我们持续加大对人工智能与设计学科交叉领域的研究力度，为未来的设计教育提供理论及实践支持。

我们相信，在智能时代设计学科将迎来更加广阔的发展空间，为人类创造更加美好的生活和未来。在这样的时代背景下，人工智能正在重新定义"核心素养"，其中批判性思维水平将成为最重要的核心胜任力。本系列教材强调批判性思维的培养，确保学生不仅掌握生成式AI技术，更要具备运用这些技术进行创新和批判性分析的能力。正因如此，本系列教材将在设计教育中占有重要地位并发挥引领作用。

通过本系列教材的学习和实践，读者将把握时代脉搏，以设计为驱动力，共同迎接充满无限可能的元宇宙。

董占军
2024年3月

前 言

随着科技的飞速发展，人工智能（artificial intelligence, AI）技术已经渗透到人们生活的方方面面，其中包括文化创意产业，尤其是动画领域。在这样的大背景下，本书应运而生，旨在探讨和研究生成式人工智能（generative artifical intelligence, GAI）技术、人工智能生成内容（artificial intelligence generated content, AIGC）在动画场景设计中的应用与实践。

近年来，国家高度重视文化产业的创新发展，出台了一系列扶持政策，鼓励传统文化产业与新技术相融合。随着"互联网+"和数字创意产业的快速发展，动画已经成为文化传播、娱乐休闲的重要载体。当前，动画行业正处于一个转型升级的关键时期，传统的动画制作方式已经无法满足市场和观众高质量、高效率的文化娱乐需求。因此，动画行业急需引入新技术、新思维，以提升制作水平和效率，AIGC技术正是在这样的背景下，逐渐被引入动画场景设计中来。

AIGC技术的发展为动画创作者带来了前所未有的便利和创新空间。通过人工智能技术，设计师可以更加高效地进行场景构思、设计制作等，大幅缩短了制作周期，提高了制作质量。同时，AIGC技术还能够根据设计师的需求，智能生成多样化的场景设计方案，极大地丰富了动画的视觉表现。

在本书中，第1章是动画场景设计综述，主要讲解了动画场景设计概念及研究对象、功能及作用、风格类型等；第2章是动画场景设计的要素和原则，涉及从构图与透视、空间与镜头、色彩与光影等方面；第3章是AIGC设计综述，包括AIGC设计概述、发展历程、软件及应用领域等；第4章是AIGC动画场景设计方法与规范，讲解了AIGC动画场景设计构思、设计思路、设计步骤、设计规范等；第5章是AIGC动画场景设计实践，分别从写实风格、写意风格、装饰风格、漫画风格、科幻风格、实验动画等方面进行案例制作，深入探讨AIGC技术在动画场景设计中的应用。

此外，本书涉及AIGC动画场景设计的创意与构思，探讨如何将人工智能技术与设计师的创意思维相结合，创作出独具匠心的动画作品。通过本书的学习，读者能够熟练掌握AIGC动画场景设计技术，并将其应用于实际设计中，从而创作出更加生动、逼真的动画作品。

本书由唐杰晓、杨奥、邓晰编著，蔡赞宏、刘珍珍、张茹、贾亚杰等参编。在成书的

过程中，得到了武汉荆楚点石数码设计有限公司、顽皮机器CG工作室，以及合肥师范学院、海南大学、海南软件职业技术学院、安徽新闻出版职业技术学院、合肥财经职业技术学院等相关单位领导、一线设计师及教师的指导与帮助。同时，我们要感谢所有为本书作出贡献的人，包括提供技术支持的专家、分享经验的动画设计师，以及每位热爱动画、支持动画产业发展的朋友。希望《AIGC动画场景设计》一书能够成为大家学习和应用AIGC技术的有益参考，共同推动文化创意产业的创新与发展。

 本书属于2024年教育部产学合作协同育人项目（项目号：230905242071052）、2024年教育部供需对接就业育人项目（项目号：2023122298170）和安徽省高等学校科学研究项目（项目号：2023AH052553）的阶段性成果。

 由于编著者水平有限，书中难免存在疏漏之处，敬请广大读者批评、指正。

<div align="right">编著者
2024年6月</div>

更新和勘误

目 录

第1章 动画场景设计综述 / 1

1.1 动画场景设计概念及研究对象 / 1
 1.1.1 动画场景设计的概念 / 1
 1.1.2 动画场景设计的研究对象 / 3

1.2 动画场景设计的功能及作用 / 6
 1.2.1 动画场景设计的功能 / 7
 1.2.2 动画场景设计的作用 / 7

1.3 动画场景设计的风格类型 / 9
 1.3.1 根据故事题材划分 / 9
 1.3.2 根据制作方式划分 / 12
 1.3.3 根据表现内容划分 / 14

第2章 动画场景设计的要素和原则 / 18

2.1 动画场景设计的构图与透视 / 18
 2.1.1 动画场景设计的构图 / 18
 2.1.2 动画场景设计的透视 / 28

2.2 动画场景设计的空间与镜头 / 35
 2.2.1 动画场景设计的空间 / 35
 2.2.2 动画场景设计的镜头 / 44

2.3 动画场景设计的色彩与光影 / 52
 2.3.1 动画场景设计的色彩 / 52
 2.3.2 动画场景设计的光影 / 63

第3章 AIGC 设计综述 / 71

3.1 AIGC 设计概述 / 71

3.2 AIGC 设计发展历程 / 74
 3.2.1 萌芽阶段 / 74
 3.2.2 早期阶段 / 77
 3.2.3 快速发展阶段 / 79
 3.2.4 成熟阶段 / 83

3.3 AIGC 设计软件 / 87
 3.3.1 DALL-E 3 / 87
 3.3.2 Midjourney / 88
 3.3.3 Stable Diffusion / 89
 3.3.4 ControlNet / 90

3.4 AIGC 设计应用领域 / 90
 3.4.1 艺术创作 / 91
 3.4.2 广告与营销 / 91
 3.4.3 游戏与娱乐 / 92
 3.4.4 教育教学 / 92
 3.4.5 艺术设计 / 92
 3.4.6 影视制作 / 93

第4章 AIGC 动画场景设计方法与规范 / 95

4.1 AIGC 动画场景设计构思 / 95
 4.1.1 设计构思的原则 / 96
 4.1.2 设计构思的具体要求 / 99

4.2 AIGC 动画场景设计思路 / 99
 4.2.1 收集并整理资料和素材 / 99
 4.2.2 确定整体画面风格和基调 / 100

4.2.3 进行主次场景设计 / 100

4.2.4 完善场景设计 / 101

4.3 AIGC 动画场景设计步骤 / 102

4.3.1 创意构思 / 102

4.3.2 收集整理 / 102

4.3.3 训练模型 / 103

4.3.4 生成内容 / 104

4.3.5 评估与反馈 / 104

4.3.6 整合与输出 / 104

4.4 AIGC 动画场景设计规范 / 105

4.4.1 动画场景设计清单 / 105

4.4.2 动画场景方位结构图 / 106

4.4.3 环境设计规划图 / 106

4.4.4 建筑造型设计图 / 106

4.4.5 室内环境设计图 / 107

4.4.6 道具造型设计图 / 108

4.4.7 色彩基调设计图 / 109

第 5 章 AIGC 动画场景设计实践 / 110

5.1 写实风格场景设计 / 110

5.1.1 设计要点 / 111

5.1.2 设计内容 / 112

5.1.3 设计要点及软件 / 113

5.1.4 设计步骤 / 114

5.2 写意风格场景设计 / 116

5.2.1 设计要点 / 116

5.2.2 设计内容 / 118

5.2.3 设计要点及软件 / 119

5.2.4 设计步骤 / 120

5.3 装饰风格场景设计 / 124

5.3.1 设计要点 / 124

5.3.2 设计内容 / 125

5.3.3 设计要点及软件 / 126

5.3.4 设计步骤 / 127

5.4 漫画风格场景设计 / 133

5.4.1 设计要点 / 133

5.4.2 设计内容 / 135

5.4.3 设计要点及软件 / 136

5.4.4 设计步骤 / 136

5.5 科幻风格场景设计 / 143

5.5.1 设计要点 / 144

5.5.2 设计内容 / 145

5.5.3 设计要点及软件 / 145

5.5.4 设计步骤 / 146

5.6 实验动画场景设计 / 152

5.6.1 设计要点 / 153

5.6.2 设计内容 / 154

5.6.3 设计要点及软件 / 155

5.6.4 设计步骤 / 156

参考文献 / 162

第 1 章

动画场景设计综述

素质目标：
➢ 具备相关的理论学习能力和综合分析能力；
➢ 培养对中国动画的自豪感和自信心。

能力目标：
➢ 掌握动画场景设计的概念及研究对象；
➢ 掌握动画场景设计的功能及作用；
➢ 掌握动画场景设计的风格类型。

1.1 动画场景设计概念及研究对象

学习动画场景设计首先要了解什么是场景设计。一部优秀的动画在前期的制作过程中离不开动画场景设计和动画角色设计这两大主要设计因素。

1.1.1 动画场景设计的概念

动画场景设计，就是在一部动画中除动画角色设计以外，所有必须设计的景和物等，是具有空间层次感的场面构图。这些构图以镜头为单位，表现镜头画面的造型、构图、色

调、风格的空间景物。动画场景设计包括角色活动的各种空间场所、生活场所、工作场所、社会环境、自然环境以及历史环境，如图1-1和图1-2所示。

图1-1
《白蛇：缘起》（2019 中国）

图1-2
《狮子王》（1994 美国）

作为动画创作的重要组成部分，动画场景设计的内容包括主场景的平面坐标规范图、立体场景鸟瞰图、场景景物结构分解图和色彩气氛表现图等。图1-3和图1-4所示为动画电影《新神榜·杨戬》的立体场景鸟瞰图图例。

图 1-3
《新神榜·杨戬》-1（2022 中国）

图 1-4
《新神榜·杨戬》-2（2022 中国）

1.1.2　动画场景设计的研究对象

　　动画场景设计的研究对象包括四方面，分别是视角的变化、景别的变化、镜头运动方式的运用和镜头画面的处理。只有将这四方面内容进行合理运用，才能设计出真正意义上

的动画场景设计,形成优秀动画影片的重要组成部分。

1. 视角的变化

视角的变化包括平视、仰视、俯视等的综合运用,图1-5和图1-6所示为视角的变化。

图1-5
《白蛇2:青蛇劫起》
(2021 中国)

图1-6
《阿基拉》
(1988 日本)

2. 景别的变化

景别的变化包括大特写、特写、近景、中景、全景、远景、鸟瞰等景别运用于场景镜头设计,图1-7和图1-8所示为景别的变化图例。

3. 镜头运动方式的运用

镜头运动方式的运用包括推、拉、摇、移、跟等多种镜头运动方式的综合运用,图1-9所示为推镜头运动方式的运用图例。

图 1-7
《心灵奇旅》-1
（2020 美国）

图 1-8
《心灵奇旅》-2
（2020 美国）

图 1-9
《超级大坏蛋》
（2010 美国）

4. 镜头画面的处理

镜头画面的处理包括色彩、光影、构图、画面艺术表现与镜头运动的结合，图 1-10 和图 1-11 所示为镜头画面的处理图例。

图 1-10
《大护法》-1（2017 中国）

图 1-11
《大护法》-2（2017 中国）

1.2 动画场景设计的功能及作用

　　动画场景设计在动画作品中扮演着至关重要的角色，不仅为观众带来了视觉上的享受，更是推动故事情节发展、塑造角色形象、表达情感和氛围的重要工具。

1.2.1 动画场景设计的功能

动画场景设计制约着镜头画面空间的表现，决定了镜头画面中景别与视角的变化，动画镜头画面始终表现的是动画场景空间内的故事和角色。例如，一般而言一部动画的开篇镜头首先是展现故事场景的全貌，交代故事发生的时间、地点及环境，随着故事情节的深入发展，将镜头过渡到中景的环境空间，最后推到近景中某个具体的地点，场景随着故事情节的发展而变化，通过镜头的推、拉、摇、移等运动方式充分表现主题内容。图1-12和图1-13所示为动画影片《长安三万里》的全景、中景的图例。

图1-12
《长安三万里》的全景（2023 中国）

图1-13
《长安三万里》的中景（2023 中国）

1.2.2 动画场景设计的作用

动画是一门视听影像艺术，动画场景设计则需集功能性与艺术性于一体，直接影响整部作品的风格和艺术水平，它需要综合运用创意构思、造型手段和设计方法进行场景空间的造型设计。

动画场景设计的作用有多方面：一是决定动画的整体艺术风格；二是塑造空间关系，包括场景中的造型、构图、体感、空间、色调等综合表现；三是具有叙事的功能，保证叙事连贯性、合理性等；四是具有场面调度的功能，包括镜头调度、运动主体调度，以及景别切换、视角变化等。图1-14和图1-15所示为动画影片《你想活出怎样的人生》的整体艺术风格、叙事功能的图例。

图1-14
《你想活出怎样的人生》
的整体艺术风格
（2023 日本）

图1-15
《你想活出怎样的人生》
的叙事功能（2023 日本）

在早期动画制作中，动画创作和绘制采用纯手绘的方式完成。但是，随着计算机技术的发展和运用，新的动画制作方法和新的表现形式不断被推出，动画表现效果愈加丰富。当下，动画影片已经将二维、三维动画的制作手法综合运用到场景绘制设计中，但是无论是二维手绘，还是三维动画制作，都要求创作者设计动画场景时，需要能够合理表现镜头画面的创造性和艺术性。

因此，动画场景设计在整个动画影片中起到了核心作用，其景物设计的优劣也直接关系到动画影片质量的好坏和票房的成败。图1-16所示为二维手绘动画场景图例，图1-17所示为三维动画场景图例。

图 1-16
《魔术师》
(2010 法国)

图 1-17
《疯狂原始人 2》
(2020 美国)

1.3 动画场景设计的风格类型

动画作品的题材广泛,如民间故事、神话传说、科幻幻想、现实题材、历史故事等,这些题材可以相互结合,各有侧重。一个成功的动画场景设计不仅可以使观众获取视觉上的审美感受,还能将其引入作品的想象空间。其中,动画场景设计中的风格类型可以按照以下三种类型划分。

1.3.1 根据故事题材划分

根据故事题材可分为现实类场景、魔幻类场景和历史故事类场景。

1. 现实类场景

现实类场景是指现实生活和景观中存在的场景,图 1-18 和图 1-19 为现实类场景图例。

图 1-18
《秒速五厘米》-1（2007 日本）

图 1-19
《秒速五厘米》-2（2007 日本）

2. 魔幻类场景

魔幻类场景也叫意想空间类场景，是指现实中没有的，由场景设计者根据剧本的描述设计出来的场景形象，包括神话、传说、科幻等场景。图 1-20 和图 1-21 所示为魔幻类场景图例。

3. 历史故事类场景

历史故事类场景是指根据历史故事的描述设计出来的场景内容，具有一定的现实依据。图 1-22 和图 1-23 所示为历史故事类场景图例。

图 1-20
《冰雪奇缘 2》-1（2019 美国）

图 1-21
《冰雪奇缘 2》-2（2019 美国）

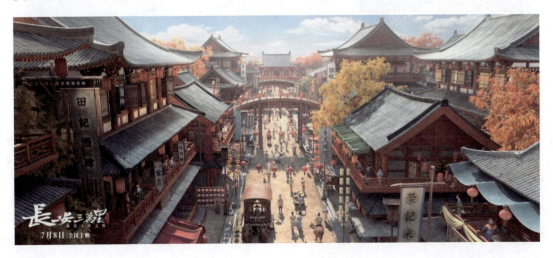

图 1-22
《长安三万里》的历史风格场景 -1（2023 中国）

图 1-23
《长安三万里》的历史风格场景 -2（2023 中国）

1.3.2　根据制作方式划分

根据制作方式可分为真实场景、二维动画场景和三维动画场景。

1. 真实场景

真实场景是指直接拍摄真实世界的场景后进行较直接创作的场景形象。图 1-24 和图 1-25 所示为真实场景图例。

图 1-24
《灌篮高手》-1（1993　日本）

图 1-25
《灌篮高手》-2
(1993 日本)

2. 二维动画场景

二维动画场景是指以手绘的动画制作方式，或使用计算机图形图像软件完成的场景设计，其中手绘是指使用铅笔、水墨、水彩、马克笔等工具进行绘制，随着"无纸动画"的流行，动画场景设计已经转移到相关图形图像软件进行制作。图 1-26 和图 1-27 所示为二维手绘动画场景图例。

图 1-26
《大闹天宫》-1
(1961 中国)

图 1-27
《大闹天宫》-2
（1961 中国）

3. 三维动画场景

三维动画场景是指使用三维软件对动画场景进行建模、材质、灯光、动画、摄影机控制、渲染等，并最终设计出虚拟的三维动画场景。图 1-28 和图 1-29 所示为动画影片《机器人总动员》中的三维动画场景图例。

图 1-28
《机器人总动员》-1
（2008 美国）

1.3.3　根据表现内容划分

根据场景所表现的内容可分为自然风景类场景、城市建筑类场景、抽象气氛类场景。

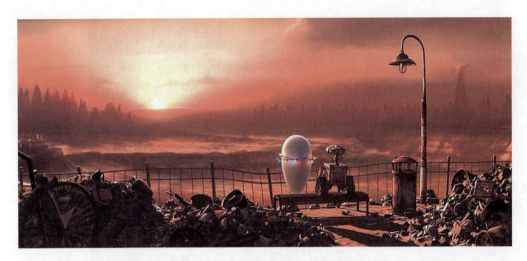

图 1-29
《机器人总动员》-2（2008 美国）

1. 自然风景类场景

图 1-30 和图 1-31 所示为自然风景类场景图例。

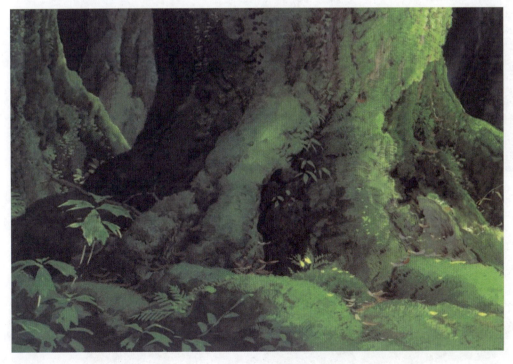

图 1-30
《幽灵公主》的自然场景 -1（1997 日本）

2. 城市建筑类场景

图 1-32 和图 1-33 所示为城市建筑类场景图例。

图 1-31
《幽灵公主》的自然场景 -2
（1997 日本）

图 1-32
《恶童》的城市场景 -1
（2006 日本）

图 1-33
《恶童》的城市场景 -2
（2006 日本）

3. 抽象气氛类场景

抽象气氛类场景设计如图 1-34 和图 1-35 所示。

图 1-34
《鲸的鱼跃》的抽象类场景 -1
（1998 日本）

图 1-35
《鲸的鱼跃》的抽象类场景 -2
（1998 日本）

动画场景设计是动画创作中至关重要的环节。通过深入研究和探索动画场景设计的概念、功能和风格类型等方面，设计者才可以更好地理解和把握动画场景设计的精髓和要点，为创作出更加优秀、精彩的动画作品提供有力的支持和保障。

课后习题：

1. 请简述动画场景设计的基本概念，并解释其在动画创作中的重要性。
2. 描述动画场景设计的主要研究对象，并讨论它们如何影响动画的整体效果。
3. 列举动画场景设计的三个主要功能，并举例说明。
4. 讨论动画场景设计在营造故事氛围方面的作用，并分析一个成功的案例。
5. 列举至少三种不同的动画场景设计风格，并描述它们各自的特点。
6. 分析一种你感兴趣的动画场景设计风格，并讨论其在具体作品中的应用。

第 2 章

动画场景设计的要素和原则

素质目标：
➢ 具备相关的理论学习能力和综合分析能力；
➢ 培养对动画职业的自豪感和自信心。

能力目标：
➢ 掌握动画场景设计的构图与透视；
➢ 掌握动画场景设计的空间与镜头；
➢ 掌握动画场景设计的色彩与光影。

2.1 动画场景设计的构图与透视

动画场景设计的构图与透视是创造具有深度、立体感和吸引力的画面空间的关键要素，通过精心设计和安排相关要素，可以使动画作品更具表现力和感染力。

2.1.1 动画场景设计的构图

构图要服从于主题表现的要求，同时取得整体形式感的完美、和谐和统一，实现画面的形式美感与生动的故事讲述相统一，做到有章有法、有主有次、相互呼应。

1. 构图的概念

动画场景设计的构图是指镜头画面中景物之间、景物与其他元素之间整体布局的表现形式。一幅动画场景设计是否赏心悦目,其构图布局必须合理,符合视觉审美的标准。这些标准取决于场景设计者在对镜头画面与其他基本形态之间穿插表现的合理运用,使镜头画面形成十分和谐自然的主次关系、空间关系、疏密关系、虚实关系和色彩关系。

1)主次关系

主次关系主要是突出镜头画面场景中某一个或两个视觉主体的景物,图 2-1 和图 2-2 所示为主次关系表现图例。

图 2-1
《哈尔的移动城堡》
主次关系镜头 -1
(2004 日本)

图 2-2
《哈尔的移动城堡》
主次关系镜头 -2
(2004 日本)

2)空间关系

空间关系主要突出场景中景物与空间的分割在镜头画面设计中所具有的视觉延展属性,图 2-3 和图 2-4 所示为空间关系表现图例。

图 2-3
《海兽之子》空间关系镜头 -1（2019 日本）

图 2-4
《海兽之子》空间关系镜头 -2（2019 日本）

3）疏密关系

在场景构图"主次关系"的基础上，疏密关系进一步区分场景设计理念，让动画场景画面的构图表现得更加具有镜头代入感。图 2-5 和图 2-6 所示为疏密关系表现图例。

图 2-5
《枕刀歌之尘世行》疏密关系镜头 -1（2020 中国）

图 2-6
《枕刀歌之尘世行》疏密关系镜头 -2（2020 中国）

4）虚实关系

虚实关系是指通过不同元素在画面中进行虚实处理，体现画面的主题和意境。实，通常指的是画面中较为明确、突出的元素，如主体建筑、主要角色、重要道具等；虚，则是指画面中较为模糊、淡化的元素，如背景、次要角色等。图 2-7 和图 2-8 所示为虚实关系

构图表现图例。

图 2-7
《雄狮少年》虚实关系镜头 -1（2021 中国）

图 2-8
《雄狮少年》虚实关系镜头 -2（2021 中国）

5）色彩关系

色彩关系主要是将色彩化的冷暖倾向，根据剧情情节转化后，进行特定镜头画面设计。此场景构图关系具有融合性视觉表现风格。图2-9和图2-10所示为色彩关系构图表现图例。

图 2-9
《深海》色彩关系镜头-1（2023 中国）

图 2-10
《深海》色彩关系镜头-2（2023 中国）

创作者在进行动画场景构图设计时，取景镜头画面需要反复斟酌，最大限度地体现出画面的自然情趣，使景物之间的设计关系协调有序，恰到好处。另外，创作者必须具有整体造型和空间的把握意识，将构图的原理和各种表现形式合理、综合地运用到动画场景的设计中，以防景物与动画主题、风格的脱节，破坏动画影片场景的气氛和效果。

2. 构图的目的

动画场景设计构图的目的在于运用各种造型手段，在镜头画面上生动、鲜明地表现出景物的形状、色彩、质感、体感、动感和空间关系，使得动画场景设计构图的审美性符合

观众的视觉规律。创作者将这些规律用于场景设计的景和物，恰当地安排主体景物，使设计的动画场景更加生动自然、充满生机，增强动画场景设计艺术效果的震撼力，如图 2-11 所示。

图 2-11
《海兽之子》空间关系镜头
（2019 日本）

3. 构图的表现形式

随着动画艺术的发展，动画场景设计构图的艺术表现形式融入了多种艺术形式的思维创作方式和表现手段，使得动画场景设计的镜头画面具有很强的表现性。这些表现性使得动画场景构图和作品的主题完美结合，为创作者的设计风格奠定了基础。

动画场景设计有以下七种构图的表现形式。

1）对称

对称的构图表现形式是将主体置于画面中心，非主体置于两边，画面被均匀分割。对称形的构图中，画面表现结构较为严谨，构图力求完整，一般适宜表达静态内容的场景。图 2-12 所示为对称的构图图例。

图 2-12
《海王》对称构图
（2018 美国）

2）黄金分割

黄金分割的构图表现形式给人以宁静感和平稳感，是构图中常用的形式。在黄金分割构图中，画面被划分为两部分，比例为 1∶1.618，可以通过水平或垂直线实现。在构图时，可以将主要元素放置在黄金分割线或与之相交的点上，吸引眼球并引导观众的目光，突出其重要性。图 2-13 所示为黄金分割的构图图例。

图 2-13
《海王》黄金分割构图
（2018 美国）

3）对比

对比构图形式不仅可以增强镜头画面的艺术感染力，还能起到突出中心并烘托主题的作用。镜头画面的对比，可以是同类物体之间和异类物体之间的对比构图，这种对比构图在具体设计时必须合理把握，保证画面的均衡、协调、统一的原理。对比形构图可以分为形状对比、大小对比、色彩对比，空间对比等，如图 2-14 所示。

图 2-14
《龙猫》对比构图
（1988 日本）

4）三角形

三角形是所有图形中视觉上最稳定的一种。三角形构图也是动画场景构图中的常用表现手法，也叫三点构图，是指在画面内确定三个点，所有的构成要素体现在这三个点组成的三角形以内。它的特点在于使画面中的所有设计理念形成有规律的整体，图 2-15 所示为三角形构图原理的示意图，其镜头画面中景与物主次之间的关系，以不规则、不等边的三角形形成特定设计下的形式美与视觉感。

图 2-15
《花木兰》三角形构图
（1998 美国）

5）纵、横向多层次空间

纵、横向多层次空间构图形式一般用于动画场景的全景设计，其中景与物的交错构图复杂且不失设计的表现性，带给观众强烈的镜头空间推进感，如图 2-16 所示。

图 2-16
《你的名字》纵、横向多层次空间
（2016 日本）

6）S 形

S 形的构图形式沿着弧线方向延伸，起到视觉的引导作用，能够增强画面的层次感。

S形构图适用于表现层次感丰富的画面，即有前景、中景、远景甚至全景的画面。图2-17所示为S形构图图例。

图2-17
《花木兰》S形构图（1998 美国）

7）焦点透视

焦点透视的构图形式是指画面消失点有一个或多个的构图法则。焦点透视画面构图有很强的纵深感，使观众有身临其境的亲切感。焦点透视的构图中，画面的景物前后重叠，近大远小、近宽远窄，具有层次分明、对比强烈的特点。这种构图形式被广泛运用于宽广的背景上。图2-18所示为焦点透视的构图图例。

图2-18
《大闹天宫》
焦点透视
（1961 中国）

2.1.2 动画场景设计的透视

动画场景设计中的透视是一种重要的视觉表现技巧,它帮助艺术家在二维平面上创造出三维空间的深度感和立体感。

1. 透视的概念

"透视"一词源于拉丁文,意思为"透而视之"。最初,研究透视是通过在画者和景物之间竖立一块透明平面,景物形状通过聚向画者眼睛的锥形视线束映射在玻璃板上,通过透明平面观察、研究透视图形的发生原理、变化规律和图形画法。透视图形使得三维的景物形状落在二维平面上,即形成该景物的透视图。在后来的绘画发展中,将平面画幅上根据一定原理,用线条来显示物体的空间位置、轮廓和投影的科学称为透视学。透视学在西方绘画中的运用和表现分别是拉斐尔的壁画《赫利奥多罗斯被赶出庙宇》(见图2-19),乔凡尼·贝里尼的绘画作品《诸神的盛宴》(见图2-20)。

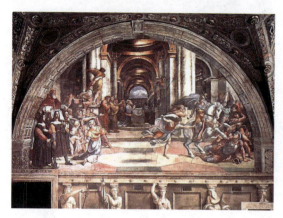

图 2-19
《赫利奥多罗斯被赶出庙宇》(1512)

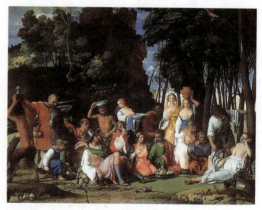

图 2-20
《诸神的盛宴》(1514)

2. 透视的表现方法

镜头画面透视中的立体感和空间距离感可用以下三种方法来表现。

1)图形重叠

画面中的几何图形前后重叠后,产生了空间的感觉,如图2-21所示。

2)明暗阴影

在一幅画面中涂上明暗和阴影后,图形产生了空间关系,形成了立体感和空间距离感,如图2-22所示。

3)色彩关系

在画面中,近处色彩倾向鲜明,接近固有色;远处色彩倾向暗淡灰紫,接近环境色。在表现手法上,近处的景物色彩偏暖,远处的景物色彩偏冷,或相反的色彩设置亦可。图2-23所示为用色彩关系来表现体感和空间效果的图例。

图 2-21
图形重叠

图 2-22
明暗阴影

图 2-23
色彩关系

3. 透视的类型

透视可以分为空气透视、消失透视和线性透视三种类型。

1）空气透视

空气透视（aerial perspective）是由于大气及空气介质（雨、雪、烟、雾、尘土、水汽等）使近处的景物比远处的景物浓重、色彩饱满、清晰度高等的视觉现象。其透视效果，如近处色彩对比强烈，远处对比减弱，近处色彩偏暖，远处色彩偏冷等，故空气透视现象又被称为色彩透视。图2-24所示为空气透视图例。

图2-24
空气透视

2）消失透视

消失透视（vanishing perspective）是由于物体明暗对比和清晰度随着距离增加而减弱形成的透视现象。物象在大小和细部不变的前提下，离观者的视点越远，明度越低，清晰度越低，轮廓越模糊。图2-25所示为消失透视。

图2-25
消失透视

3）线性透视

线形透视（linear perspective）也称为几何透视，是指场景中的延伸线汇合于消失点的透视现象。在场景设计中，景物近宽远窄，近大远小，因位置不同而呈现轮廓变化，这种变化所形成的透视现象叫作线性透视。图 2-26 所示为线性透视图例。

图 2-26
线性透视

4. 线性透视

线性透视是动画场景设计中基本的透视画法，它决定画面中能否表现出正确的透视空间效果，是使观者识别画面相间距离最为有效的表现手法。动画场景设计中"线性透视"包括平行透视、成角透视、斜角透视和曲线透视四种类型。

1）平行透视

平行透视又称为一点透视，在透视的结构中只有一个透视消失点。在平行透视中，物体存在于与画面平行的面，或者是某个矩形平面的一组边平行于画面，而平行于画面的平面会保持原来的形状，它的透视方向不变，没有消失点，水平的依然水平，垂直的依然垂直。这种透视有整齐、平展、稳定、庄严的感觉。图 2-27 所示为平行透视图例。

图 2-27
平行透视

平行透视中线段的三种边线透视方向是垂直、水平、向心点。图 2-28 所示为平行透视线段的三种边线透视方向图例。平行透视中，向心点线段的透视方向汇合于心点的位置。

画者在面对场景时，取景框中心点的位置与景别纵深有关，心点在正常视域中心，其四周所见范围大致相等，图2-29所示为正常视域的平行透视图例。此外，平行透视中也有心点在镜头画面以外，这与镜头画面剪裁有关。

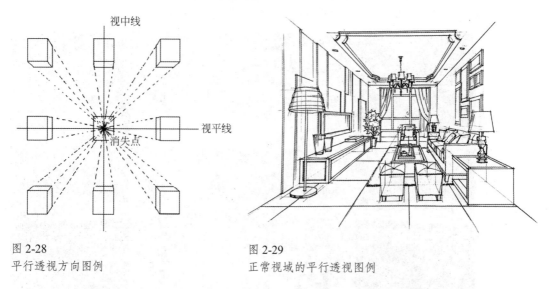

图2-28
平行透视方向图例

图2-29
正常视域的平行透视图例

2）成角透视

成角透视又称为两点透视，在该透视中，物体纵深与视中线成一定角度，使得画面中的水平直线呈现出两个消失点，这两个消失点皆在视平线上。其中，水平直线永远向消失点消失，垂直直线则永远垂直，呈现近大远小的变化。图2-30所示为成角透视图例分析。

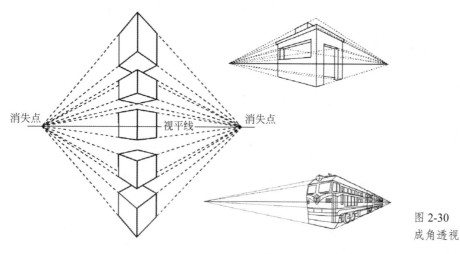

图2-30
成角透视

进行成角透视时，首先，确定视平线，视平线代表了观者的眼睛水平高度。在画面中，视平线通常是一条水平线，可以根据观者的视角和场景的需要来确定其位置。其次，确定消失点。成角透视的两个消失点，分别位于视平线的两侧。这两个消失点代表了物体在空间中向远处延伸时，线条逐渐汇聚的点。可以根据场景的需要和物体的位置来确定这两个消失点的位置。再次，绘制主要线条。需要绘制出场景中主要的、与视平线交叉的线条，

如建筑的轮廓线、街道的线条等。这些线条会向两个消失点延伸。最后，添加细节。在主要线条绘制完成后，可以开始添加场景的细节，如窗户、门、树木、行人等。在成角透视中，这些细节的线条也会向两个消失点延伸，如图2-31所示。

图2-31
成角透视场景设计

3）斜角透视

斜角透视又称为三点透视，是指在画面中有三个消失点的透视现象。当物体与视线形成角度时，在长、宽、高维度进行延伸，并消失于三个不同维度的消失点。图2-32所示为斜角透视的俯视、仰视分析图例。

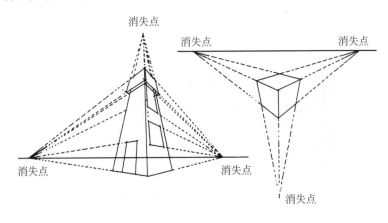

图2-32
斜角透视的俯视、仰视

斜角透视在两点透视的基础上多加一个消失点,第三个消失点可作为"高度"的透视。如第三个消失点在水平线之上,用于表现物体往上伸展,即观者仰头观看物体的视角;如第三个消失点在水平线之下,用于表现物体往下延伸,即观者俯视观看物体的视角。斜角透视多用于表现高层建筑和空间场景的俯视图或仰视图。图2-33所示为斜角透视图例分析。

图 2-33　斜角透视场景设计

4)曲线透视

曲线透视按照规则性可以分为两类:第一类是规则曲线,即有规律旋转的曲线,如椭圆、正圆等(见图2-34);第二类是任意曲线,即无规律可循的曲线,如弯弯的山路、环形的梯田等。

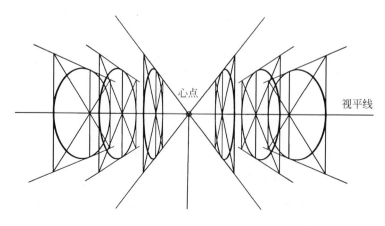

图 2-34
圆形的曲线透视

在绘制曲线透视时，先画出圆形的平面图及外接正方形（四点图或八点图），确定视平线、视点、心点、距点。再由外接正方形上边的水平边两个顶点向心点引出连线，利用距点求出透视深度。从而画出圆的外接正方形透视图。在外接正方形的透视图上确定八个点的位置，连线成图（见图2-35）。

图 2-35
曲线透视场景设计

2.2 动画场景设计的空间与镜头

动画场景设计的空间与镜头是动画制作中至关重要的两方面，它们共同为观众呈现出一个丰富、生动的动画世界。

2.2.1 动画场景设计的空间

动画场景设计的空间是动画作品中不可或缺的重要元素，它负责构建一个完整、生动且引人入胜的虚拟世界。

1. 空间和景深的概念

动画场景的空间表现及距离的远近造成了景物虚实与色彩的变化。由于空气中的水汽、灰尘、烟雾等杂质对视线会起到阻碍的作用，景物距离越远越模糊，因而在明暗和色彩上产生了不同的空间视觉效果。人的视觉只能看清一定距离内物体的形状与色彩特征。因此，同样的物体，距离越近，色彩就越鲜艳、明确；而距离越远，色彩越灰暗，对比就越弱。正确把握景物与色彩"近实远虚"的关系，才能更好地表现画面的空间感。图2-36所示为景物与色彩的关系图例。

图 2-36
《白蛇：缘起》
（2019 中国）

景深（depth of field，DOF）是指在摄影机镜头或其他成像器前沿，能够取得清晰图像的成像所测定的被摄物体前后距离的范围。简单来说，当相机镜头对准某一物体聚焦清晰时，在焦点前后一定范围内的物体都可以呈现出相对清晰的图像，这个前后范围就是景深。景深可以加强场景的深度感，有效增强场景的空间感。景深的控制在动画场景设计中有着举足轻重的地位，它能直接影响动画场景的主题表现，以及整体镜头画面的层次感。图 2-37 所示为景深的图例。

图 2-37
《玩具总动员 4》
景深效果（2019
美国）

2. 空间的分类

空间的分类可以分为室内空间、室外空间及内外景结合。

1）室内空间

动画场景设计中的室内空间是指被包围在建筑内部的空间，是一种较为封闭的空间环

境。它可以分为私人空间场所和公共空间场所两种类型。私人空间场所是指以居家为背景的空间，如卧室、厨房、书房、卫生间、阁楼、餐厅等空间，以及办公室、工作室、私人密室等活动空间。公共空间场所是指非个人拥有，可以公用或共享的活动空间，如剧场、超市、大饭店、会议室、图书馆、公共教室、礼堂等空间场所。图 2-38 和图 2-39 所示为室内空间景物图例。

图 2-38
《哆啦A梦：伴我同行》室内场景 -1（2014 日本）

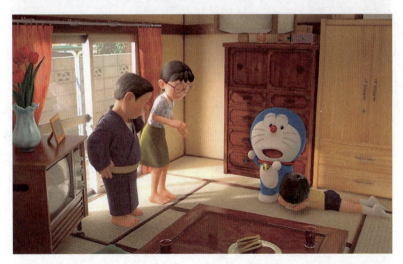

图 2-39
《哆啦A梦：伴我同行》室内场景 -2（2014 日本）

2）室外空间

室外空间包括自然环境、生活环境等，以及在建筑外部的一切自然和人工场景。其特点是真实、自然，用于表现自然环境、地域特点或民族特色，如宫殿庙宇、亭台楼阁、工地厂房、车站码头、街道广场、森林河谷等场景空间。室外空间设计要求较高，设计者在充分发挥想象的同时，也要根据剧本及主题的需要考虑镜头画面中景物的安排和搭配。图 2-40 和图 2-41 所示为室外空间景物图例。

图 2-40
《熊出没：逆转时空》户外场景 -1（2023 中国）

图 2-41
《熊出没：逆转时空》户外场景 -2（2023 中国）

3）内外景结合

内外景结合是室内空间和室外空间的组合，属于场景设计中的组合式场景样式。它将内景和外景置于同一个空间中，为了便于故事情节的表现，可以进行内景和外景之间的转

换等。其特点是场景结构复杂,空间层次丰富,视觉镜头画面具有冲击力,适用于不同空间层次的展现和表演。图 2-42 和图 2-43 所示为内外结合景图例。

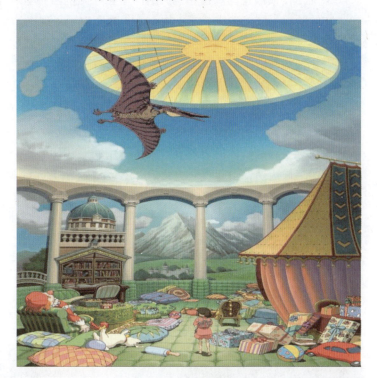

图 2-42
《千与千寻》内外景结合 -1
(2001 日本)

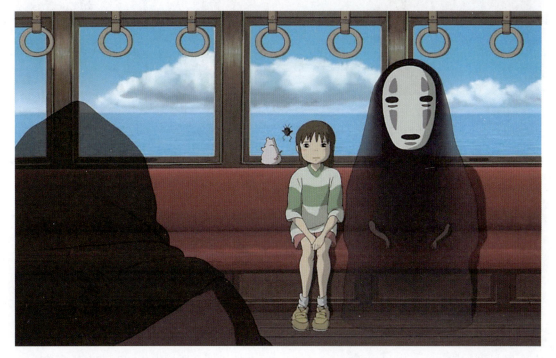

图 2-43
《千与千寻》内外景结合 -2(2001 日本)

3. 景别的运用

景别是指被摄主体景物和镜头画面形象在画框内所呈现的范围大小,由于摄影机与被摄景物的距离不同,造成被摄景物在镜头画面中所呈现出的范围大小有所区别。

在影像艺术中,导演和摄影师利用复杂多变的场面调度和镜头调度,交替使用不同的景别叙述影片剧情、表达角色思想感情,从而增强影片的艺术感染力。景别有如下作用。

首先,景别的变化带来了视点的变化,它能满足观众从不同视距、不同视角观看景物的心理要求。其次,景别的变化使得画面被摄主体景物的范围发生变化,在表现被摄对象时具有更加明确的指向性。再次,景别的变化是形成影片节奏变化的重要因素之一。最后,景别对被摄景物和物体的表现具有移情作用,尤其是鸟瞰、远景和大特写可以用于特定情节需要的时候运用,引起观众的共情。图2-44所示为远景景别的图例。

图2-44
《冰雪奇缘2》的远景(2019 美国)

动画影片中的景别包括鸟瞰、远景、全景、中景、近景、特写、大特写等。根据视平线所形成的三视(仰视、平视、俯视)设置,可以进一步强化景别在动画剧情展现、镜头效果的丰富变化。

1)鸟瞰

鸟瞰是指被摄主体处于画面空间的远处,与镜头中包含的其他环境因素相比极其渺小。鸟瞰是使用广角镜头拍摄一个辽阔区域,通常是由高角度拍摄的画面,用作定场镜头或提示宽广开阔的空间。图2-45所示为鸟瞰镜头。

2)远景

远景景别的镜头拍摄远距离的场景或角色,画面广阔深远,场面恢宏。一般情况下,与鸟瞰景别相比,远景中的主要被摄对象在画幅中的比例有所增大,主要表现某个建筑群或者宏伟场景等。虽然整个画面还是以远处的景物为主,但是由于视觉主体有所增强,可

图 2-45
《哪吒之魔童降世》鸟瞰镜头（2019 中国）

以根据不同的构图方式和表达目的决定画面中的主体是角色还是景物。远景画面并不像鸟瞰那样强调画面的独立性，而是更强调环境与角色之间的相关性、共存性以及角色存在于环境中的合理性。远景景别中，画面主体视觉效果突出，除了强调光影、色阶、明暗、动势关系外，还要注意构图形式的作用。图 2-46 所示为远景镜头。

图 2-46
《哪吒之魔童降世》远景镜头（2019 中国）

3）全景

全景是指摄取人物全身或场景全貌的画面。全景是动画场景创作中的重点和难点。全景主要表现角色与环境、景物的关系，以及角色之间的交流等。这种景别画面让观众看到角色的全身动态，以及所处的空间环境，在视觉效果上较为开阔。图 2-47 所示为全景镜头。

图 2-47
《哪吒之魔童降世》全景镜头（2019 中国）

4）中景

中景是指摄取角色膝盖以上部分所表现的镜头画面。中景的取景范围较宽，可以在同一画面中拍摄几个角色及活动，中景不仅能使观众看清角色表情，表现角色的形体动作，而且有利于交代角色之间的关系。中景在动画影片中占有较大比例，大部分用于表现角色动作的场景。中景的运用可以加深画面的纵深感，表现出一定的环境、气氛，还可以通过镜头的组接充分叙述剧情冲突，适合表现角色之间的谈话和情感的交流，也可以用以表现幅度较大的运动场面。图 2-48 所示为中景镜头。

图 2-48
《哪吒之魔童降世》中景镜头（2019 中国）

5）近景

近景是指表现角色腰部以上的部分或物体局部的画面。近景适合表现角色面部神态和情绪，着重刻画角色性格。近景在表现角色时，近景画面中的角色占据一半以上的画幅。

这时，角色的头部，尤其是眼睛，将成为观众注意的重点。因此，近景也是将角色或被摄主体推向观众眼前的一种景别。

在近景画面中，环境空间被淡化，处于陪衬地位，可利用景深等手段将背景虚化，背景环境中的各种造型元素只有模糊的轮廓，这样有利于更好地突出主体部分。近景镜头如图 2-49 所示。

图 2-49
《哪吒之魔童降世》近景镜头（2019 中国）

6）特写

特写是指在画面中只表现角色的头部、肩部或景物的一个局部。特写展示的是角色肩部以上的头部或某些拍摄对象的细微结构，一般是对角色或景物近距离进行拍摄。特写可拉近被摄对象与观众之间的距离，使观众仿佛置身于事件之中，易于产生交流感。在特写画面时，主体周围环境的特征已不明显，主体角色始终处于画面结构的主导位置。图 2-50 为特写镜头。

图 2-50
《哪吒之魔童降世》特写镜头（2019 中国）

7）大特写

大特写又称"细部特写"，是指拍摄对象的某个细部占据整个画面的镜头。取景范围

比特写更小，因此拍摄对象被放得更大，起到强化表情细节或者心理特征的作用。大特写和特写一样成为电影艺术独特的表现手段，具有极其鲜明、强烈的视觉效果。在一部影片中这类镜头如果太长、太多，也会减弱其独特的感染作用。图 2-51 所示为动画影片《哪吒之魔童降世》中的大特写镜头。

图 2-51
《哪吒之魔童降世》大特写镜头（2019 中国）

2.2.2 动画场景设计的镜头

动画场景设计的镜头是动画创作中至关重要的环节，它决定了观众如何感知和理解动画中的空间、时间和角色。

1. 镜头的概念

镜头在影像艺术中具有两种含义是：一种是指电影摄影机、放映机用以生成影像的光学部件，这种光学部件是由多片透镜组成的设备；另一种是指摄影机从开机到关机所拍摄下来的一段连续的画面，或两个剪接点之间的片段，也叫一个镜头。为了区别两者的不同，常把第一种称为光学镜头（见图 2-52），把第二种称为镜头画面（见图 2-53）。

图 2-52
光学镜头

图 2-53
镜头画面

动画艺术的镜头主要是指承载影像并构成画面的镜头。镜头是组成整部动画影片的基本单位。若干镜头构成一个段落或场面，若干段落或场面构成一部影片。另外，镜头也是构成视觉语言的基本单位，它是叙事和表意的基础。

普通的影视作品和动画影片在制作上有着本质的区别。普通的影视作品是用摄影机连续拍摄，形成连续放映的镜头画面；而动画影片则是采用逐格拍摄和逐帧制作的形式，形成连续放映的活动影像（见图 2-54），它包含了固定镜头和运动镜头。

图 2-54
3ds Max 软件的摄影机

2. 景别镜头的组接

景别镜头的组接具体有前进、悬念、循环、跳跃四种镜头组接的表现方法。一般情况下，前进式镜头的组接法由远景—全景—中景—近景—特写等递减式景别组成，此镜头组接法从整体到局部展示某角色的动作和剧情事件，不断强化观众的视觉及心理感觉（见图 2-55）；悬念式镜头的组接法由特写—近景—中景，再由特写—近景拉到中景以至全景来具体呈现，此镜头组接法从局部到整体，突出局部的角色和景物，给观众产生越来越压抑的感觉；循环式镜头的组接法由"前进式＋悬念式"组成，此种景别的镜头组接法以相关景别镜头进行循环表现，并随着剧情不断深入对观众造成情绪上的起伏；跳跃式镜头的组接法由特写—全景、全景—特写等大景别跨度表现，此景别镜头的组接可以根据内容需要任意变换，运用动态镜头产生急剧的视觉跳跃性，刺激观众的视觉并形成振奋情绪。

3. 固定镜头和运动镜头

固定镜头是指在拍摄一段画面时，摄影机机位、镜头光轴和焦距都固定不变，被摄对

图 2-55
前进式镜头

象可以是静态的,也可以是动态的(见图 2-56)。其核心点就是镜头画面的框架不动,用固定镜头拍摄类似人的静观视角,既是一种深入的观察,又是带有比较强的客观色彩。固定镜头拍摄的景物场景在画面中担负介绍环境、转场交代等作用。

图 2-56
固定镜头

通过移动摄影机机位，或者改变镜头光圈，或者变化镜头焦距进行拍摄时的画面称为运动镜头。运动镜头的核心要点在于移动摄像，运用如推、拉、摇、移、跟、升降摄像和综合运动摄像形成的推镜头、拉镜头、摇镜头、移镜头、跟镜头、升降镜头和综合运动镜头等。

4. 运动镜头

运动镜头包括推镜头、拉镜头、摇镜头、移镜头、跟镜头、升降镜头、综合运动镜头等多种形式。

1）推镜头

推镜头是常用的手法之一。推镜头时将镜头向前推进，突出需要表达的中心角色或者景物等。推镜头可以起到加强视觉效果的作用。同时，推镜头也可以连续展现角色动作的变化过程。

推镜头的过程中，镜头朝向被摄物体的方向不断推进，画面空间不断变小，形成由大景别向小景别连续递进的过程，因而推镜头应有明确的推进目标及落幅形象。推镜头的特点是可以通过一个镜头使观者了解整体与局部的关系、主体与环境的关系，能将观众的视线由全貌逐渐推移到所要表现形象的局部或细节上。例如，使用推镜头从角色的形体动作推向脸部表情或动作细节，有助于揭示角色的内心活动，因此又具有突出重点的作用和功能。此外，推镜头速度的快慢，会给观众造成不同的视觉效果和心理感受。例如，急推镜头会给人一种急促、奔涌的感觉；慢推镜头则有平稳、舒缓的感受。如图 2-57 所示，表示镜头不断推进变化。

图 2-57
推镜头

2）拉镜头

拉镜头是摄影机逐渐远离被摄主体,或调整镜头焦距使画面框架由近至远与主体拉开距离的拍摄方法。与推镜头的方向相反,拉镜头将镜头逐渐由前向后移动拍摄,画面中主体形象的视觉信息随着镜头的远离而逐渐减弱。拉镜头是由较小景别向较大景别的不断递进、渐变的过程,画面随着镜头的拉远,视野范围逐渐扩展,形成背景范围越来越大,主体形象越来越小的效果。当镜头落幅使观者看到事物全貌时,有一种令人豁然开朗的感觉。如图 2-58 所示,表示镜头不断拉近变化。

图 2-58
拉镜头

拉镜头由起幅、拉出与落幅三部分组成。在使用拉镜头时,起幅的主体形象会越来越弱,逐渐远去,为了不分散观众的视线,在拉镜头的过程中,应保持主体形象处于画面的重要位置。由于拉镜头有退出感,因而在故事某个段落结尾处常会被用到。

3）摇镜头

摇镜头是指把摄影机固定在一个位置上,摄影机机位不动,原地改变拍摄方向,包括自上而下、自下而上、由左至右或由右至左,改变拍摄的视角。摇镜头的拍摄视点不变,而视向不断改变,通过摄影机身的水平、垂直、旋转等运动方式进行拍摄,可以连续不断地展现环境,跟随角色运动,扩大空间范围,具有烘托情绪、营造气氛等多种艺术效果。

摇镜头能够依次连续地表现场景和形象,因而能客观表现空间的整体性。摇镜头摇的方向不同,视觉效果也不尽相同。进行水平方向摇时,是一幅横轴画面;进行垂直方向摇时,则是一幅纵轴画面。摇镜头除了具有扩大展示空间的作用外,还具有搜索画面景物的功能。

图 2-59 所示为摇镜头图例。

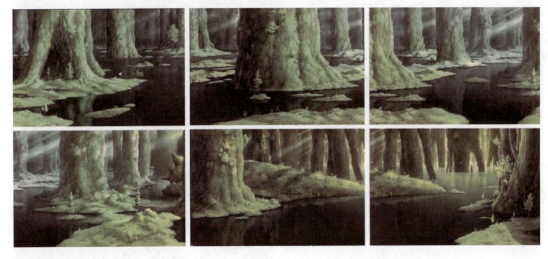

图 2-59
摇镜头

完整的摇镜头包括起幅、摇动、落幅三部分。在功能及表现力上，摇镜头能够更好地展示空间，扩大视野，通过小景别画面展示更多的视觉信息。它能够介绍同一场景中多个主体的内在联系，并利用性质或意义相反、相近的主体表示某种暗喻、对比、并列、因果关系。此外，摇镜头可变速也可停顿，构成一种间歇摇的效果。另外，还可以在一个稳定的起幅画面后，利用极快的摇速使画面中的形象全部虚化，以形成具有特殊表现力的甩镜头。图 2-60 所示为甩镜头图例。

图 2-60
甩镜头

4）移镜头

移镜头是指摄影机架在运动物体上，随其运动进行的拍摄。移动镜头的拍摄主要分两种：一种是摄影机安放在各种运动的物体上；另一种是拍摄者肩扛或者手持摄影机，通过人体的运动进行拍摄。这两种拍摄形式都应力求画面平稳，保持画面的水平。

动画影片的移动镜头有横移、直移、斜移、弧移、边移边推等。移动镜头种类虽多，但其基本的处理方法是一样的，都是依靠摄影机的升降和摄影台的移动完成的。图2-61所示为横移（左右移动）图例。

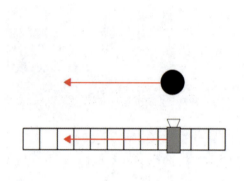

图2-61
移镜头

5）跟镜头

跟镜头又称跟踪拍摄。跟镜头是摄影机跟踪运动的被摄对象进行拍摄的方法，可形成连贯流畅的视觉效果。一般来说，跟镜头始终跟随拍摄行动中的表现对象，以便连续而详尽地展现其活动情形或在行动中的动作和表情，既能突出运动中的主体，展示人物在动态中的精神面貌，又能交代主体的运动方向、速度、体态及其与环境的关系，使运动物体的运动保持连贯。跟镜头一般分为跟摇、跟移、跟推，但它与移动镜头有一定区别，跟镜头强调的是"跟"，适合表现连贯而有变化的视觉形象。图2-62所示为跟镜头图例。

6）升降镜头

升降镜头是摄影机在升降机（见图2-63）上做上下运动所拍摄的画面，其变化有垂直升降、弧形升降、斜向升降或不规则升降。

图 2-62
跟镜头

图 2-63
升降机

7)综合运动镜头

综合运动镜头是摄影机在一个镜头中把推、拉、摇、移、跟、升降等各种运动摄像方式,不同程度地、有机地结合起来拍摄的场景画面。用这种方式拍到的场景画面叫综合运动镜头。

2.3 动画场景设计的色彩与光影

动画场景设计的色彩与光影是构建动画视觉效果的两大关键要素，灵活运用色彩与光影要素，才能营造出引人入胜的视觉效果和情感体验。

2.3.1 动画场景设计的色彩

动画场景设计的色彩运用在创造视觉吸引力、传达情感和情绪，以及塑造环境氛围方面具有至关重要的作用。

1. 色彩的概念

色彩在人类物质生活和精神生活的发展过程中始终焕发着神奇的魅力。人类不仅发现、观察、创造、欣赏着绚丽缤纷的色彩世界，通过日久天长的时代变迁不断深化对色彩的认识，将色彩运用到工作、生活的方方面面。人类对色彩的认识、运用过程是从感性升华到理性的过程，进而形成了色彩的相关理论和使用方法。例如，所谓理性色彩，就是借助人类的判断、推理、演绎等抽象思维能力，将从大自然中直接感受到的色彩予以规律性的揭示，从而形成色彩的理论和法则，并运用于色彩的创作实践中（见图 2-64）。

图 2-64
概念景设计

一部优秀动画的场景设计中，色彩的合理运用是至关重要的。因为色彩本身带有一定的情感倾向和象征意义，它是动画视觉语言的重要组成部分，对于营造场景气氛、表达画面情感具有不可替代的作用。色彩在动画场景设计中运用得好坏与观众的审美心理和生理

反应密切相关，观众对动画场景的第一印象是通过场景色彩获得的。在进行动画场景设计时，需要制定一个严格的色彩方案，进而确定动画场景风格以及色彩效果等。

色彩方案是指对场景设计中使用的色彩进行总体设置和安排。一般情况下，需要设计制定一套色彩方案，按照主要颜色、辅助颜色、装饰颜色进行具体的配置，并使用这些颜色对场景元素进行上色。场景设计者根据导演的要求和对剧本的理解给动画影片设定色彩基调，并需要根据这个基调制定详尽的色彩设计方案。图 2-65 和图 2-66 所示为暖、冷色调动画场景图例，多种颜色的配置能够产生强烈对比或柔和对比，从而形成不同的镜头画面关系。

图 2-65
"红暖"色调场景

图 2-66
"蓝冷"色调场景

2. 色彩的属性

色彩属性也称为色彩的三要素，包括色彩的"色相""明度""纯度"，这三者之间既相互独立，又相互关联、相互制约。图 2-67 所示为色彩的三要素图例。

色相即色彩的相貌和特征。自然界中色彩的种类和名称很多，如红、橙、黄、绿、青、蓝、紫等颜色的种类变化就叫作色彩的色相。图 2-68 所示为色相环图例。

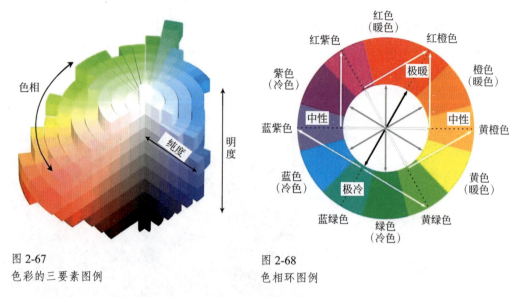

图 2-67
色彩的三要素图例

图 2-68
色相环图例

色彩的明度是指色彩的明暗程度，这是由于物体对光的反射率不同而造成的。色彩之间具体的明度差包括两方面：一是指色相的深浅变化，如粉红、深红、大红；二是指色相的明度差别。在六种标准色中黄色最浅，紫色最深，其余处于中间色，色彩中明亮的颜色称为"高明度"，比较暗的颜色称为"低明度"，介于中间明度者称为"中明度"，即色彩以"高、中、低"三种明度概括。色彩的明度变化有许多种情况：一是不同色相之间的明度变化，如白色比黄色亮，黄色比橙色亮，橙色比红色亮，红色比紫色亮，紫色比黑色亮；二是在某种颜色中加白色，亮度就会逐渐提高，加黑色亮度就会变暗，但同时它们的纯度（饱和度）就会降低；三是相同的颜色，因光线照射的强弱不同也会产生不同的明暗变化。图 2-69 所示为色彩的明度图例。

色彩的纯度也称为饱和度。如果一种色彩加以黑、白进行调和，它的饱和度就会下降，不再鲜艳。"纯度"和"明度"一样，在程度上也分"高、中、低"三个感觉阶段。原色的饱和度最高，颜色混合的次数越多，饱和度越低，即原色中混入补色，饱和度就会降低。图 2-70 所示为色彩的纯度图例。

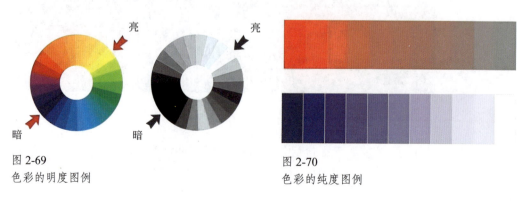

图 2-69
色彩的明度图例

图 2-70
色彩的纯度图例

3. 色彩的基调

色彩的基调即色彩的基本色调，是画面的主要色彩倾向，它能给观众基本的色彩印象。在一幅画面中，基调是由不同的色彩通过适当的搭配而形成的统一、和谐、富于变化的色彩效果，其中起主导作用的颜色就是色彩的基调。色彩基调是画面的"表情"，是一部动画影片中最重要的抒情手段之一，它赋予影片某种特定的情绪氛围，如图2-71所示。

图 2-71
《姜子牙》（2020 中国）

色彩基调的种类分为以下三种。

按照色相可分为暖色调和冷色调。色彩的冷暖感觉是人们在长期生活实践中由经验联想形成的。根据颜色对心理的影响，把以红、黄为主的色彩称为暖色调，把以蓝色、绿色为主的颜色称为冷色调。暖色调分为绝对暖色调和偏暖色调两种，冷色调也可以分为绝对冷色调和偏冷色调两种。中性色调是基于偏暖和偏冷方向的色调变化，分为中性偏暖、中性偏冷、绝对中性色调三种类型。

按照明度分为强亮色调、亮色调、中间亮度色调、中间灰度色调和暗色调五种。

按照纯度分为高纯度基调、中纯度基调、低纯度基调三种。

4. 色彩的对比

色彩对比主要是指色彩的冷暖对比。从色调上划分，镜头画面可分为冷调和暖调两大类。红色、橙色、橘色为暖调；青色、蓝色、紫色为冷调；绿为中间调。色彩对比的规律是：在暖色调的环境中，冷色调的主体醒目；在冷色调的环境中，暖色调主体最突出。色彩对比除了冷暖对比之外，还有色相对比、明度对比、纯度对比等。图2-72所示为色彩对比图例。

图 2-72
色彩对比图例

1）色相对比

色相对比是指不同颜色在比较中呈现出色相的差异。色相对比的强弱决定于色相环上的距离。

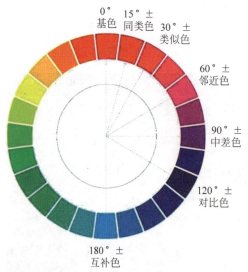

同类色相对比是一种最弱的色相对比。色相距离在15°以内的色彩搭配，属于同一色系的不同倾向。

邻近色相对比是一种弱对比。色相距离在15°~45°的色彩搭配，因处于相邻状态，它们之间既有共性又有个性。

对比色相对比是一种强对比。色相距离在45°~130°的色彩搭配，色彩效果的跨度大，对比较强。

互补色相对比是一种最强对比。色相距离在180°左右的色彩搭配，处于色相环两极，属于最强的对比，且两色互补。该类对比以红和绿、黄和紫、蓝和橙最为典型。图2-73所示为各种色相对比图例。

图 2-73
色相对比图例

2）明度对比

明度对比是指色彩与色彩之间所显示的明暗差别。色彩间明度差别的大小，决定明度对比的强弱。明度对比在色彩构成中占有重要位置，在场景绘制中景物的层次、体感、空间关系主要靠色彩的明度对比来实现。图2-74所示为明度对比图示。其中，配色的明度差在3°以内的组合叫短调，为明度的弱对比；明度差在5°以内的组合叫中调，为明度的中对比；明度差在5°以上的组合叫长调，为明度的强对比；高明度色彩在画面面积上占65%~70%时，构成高明度基调；中明度色彩在画面面积上占65%~70%时，构成中明度基调；低明度色彩在画面面积上占65%~70%时，构成低明度基调。

由于构成色彩的面积比例和对比强弱不同，因此会产生各种明度基调。

图 2-74
明度对比

3）纯度对比

纯度对比是指不同颜色比较显示出鲜艳差别。任意纯色与同明度的灰色相混，可得该

色的纯度系列。任意纯色与不同明度的灰色相混,可得该色不同明度的纯度系列,即以纯度为主的系列。把不同纯度的色彩相互搭配,可形成不同纯度的对比关系。

色彩间纯度差别的大小决定了纯度对比的强弱。如以 12 个纯度阶段划分,配色的纯度差在 8° 以上的组合为纯度的强对比;纯度差在 5°~8° 的组合为纯度的中对比;纯度差在 4° 以内的组合为纯度的弱对比;高纯度色彩占画面面积 65%~75% 时,构成高纯度基调,即鲜调;中纯度色彩占画面面积 65%~75% 时,构成中纯度基调,即中调;低纯度色彩占画面面积 65%~75% 时,构成低纯度基调,即灰调。

图 2-75 所示为纯度对比基调示意图。

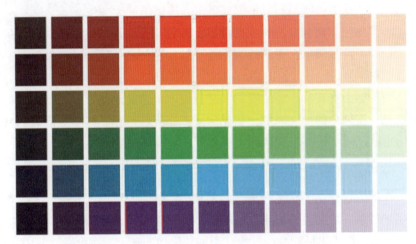

图 2-75
纯度对比基调示意图

4）色彩调和

色彩调和是指为了构成和谐且统一的整体,有差别的色彩进行调整与组合的过程,实现和谐与美感的色彩关系。色彩调和是色彩的色相、明度、纯度之间进行组合的节奏韵律关系。概括地说,色彩的对比是绝对的,调和是相对的,对比是目的,调和是手段,如图 2-76 所示。

图 2-76
色彩调和

色彩调和有以下六类。

（1）同种色调和。同种色调和是用纯色加入白色或黑色，调配成明度不同的色彩。此类色相互相搭配，可以产生出朴素、柔和的美感。

（2）邻近色调和。色相邻近的颜色叫邻近色。这种色调调和能产生明确轻快的视觉感受。

（3）同类色调和。同类色调和是指色相类似的色彩搭配，这类色调调和容易形成统一、悦目的视觉感受。

（4）暗色调调和。在两种或两种以上艳丽的纯色中，同时混入少许黑色，会使纯色的明度、纯度降低，在色相方面有时还会发生色性的变化，能使整个画面的对比度明显减弱，变得和谐。这类色调调和容易形成低沉、庄重的视觉感受。

（5）明色调调和。两种或两种以上纯色搭配会形成艳丽的对比效果，混入白色后使之明度提高，纯度降低，得到浅淡而朦胧的明色调和。这类色调调和具有轻快、柔和、甜蜜的视觉效果。

（6）弱纯度调和。弱纯度调和是指混入灰色的调和。在高饱和度的多种颜色中混入同一灰色，使纯色的纯度降低，明度向灰色靠拢，色相感减弱。混入的灰色越多，色彩的调和感也就越强。这类色调调和具有含蓄、高雅的视觉效果。

5. 色彩的装饰性

在动画场景空间和镜头画面的关系中，色彩的装饰性要综合考虑色与光、色与色之间的相互联系。根据动画场景设计的形、体、空间、镜头等因素，设计搭配出合理的装饰性场景效果，体现出色彩在场景设计中的装饰性韵味，传达出影片的内在信息、魅力与情感。如图2-77和图2-78所示。

图2-77
《海洋之歌》装饰
表现性场景-1
（2014 爱尔兰）

动画场景中色彩设计的倾向属性以冷色调和暖色调为主，一般冷色调主要以蓝紫色系为主，而暖色调主要以红黄色系为主。如果场景设计中主要以"蓝紫"或者"红黄"色调

图 2-78
《海洋之歌》装饰
表现性场景 -2
（2014 爱尔兰）

作为主体，所设计的场景色调即可定性为具体的冷色调或者暖色调。但是，动画场景设计中色调及"布光"会根据剧情推进的需要而不断变化，因此会产生大量中性色调的场景。中性色调的场景原则上没有分明的冷暖视觉及心理认知的色调倾向，更多是表现出"绿色系"及"灰色系"色调倾向。根据"冷、中、暖"三种色调倾向的设计范畴，还可以衍生出"极暖"与"极冷"色调、"中暖"与"中冷"色调、"弱暖"与"弱冷"色调、冷色调中带（偏）暖色调、暖色调中带（偏）冷色调、"中性"色调中偏（带）暖冷色调等诸多动画场景色彩倾向的细分种类。

1）"极暖"场景

"极暖"场景的镜头画面设计以红橙系为主，如图 2-79 所示。

图 2-79
《凯尔金的秘密》
"极暖"场景（2019
爱尔兰）

2）"极冷"场景

"极冷"场景的镜头画面设计以蓝紫色系为主，如图 2-80 所示。

图 2-80
《凯尔金的秘密》"极冷"场景（2019 爱尔兰）

3）"中暖"场景

"中暖"场景的镜头画面设计中虽然仍以红黄色系形成的色调为主，但是在色彩明度及纯度上面，相对于"极暖"色调场景，则有较为明显的变化，如图 2-81 和图 2-82 所示。

图 2-81
《凯尔金的秘密》"中暖"场景（2019 爱尔兰）

图 2-82
《大鱼海棠》
暖色调场景
（2016 中国）

4）"中冷"场景

"中冷"场景的镜头画面设计中虽然仍以蓝紫色系形成的色调为主，但是在色彩明度及纯度上，相对于"极冷"色调场景，则有较为明显的变化，如图 2-83 所示。

图 2-83
《凯尔金的秘密》"中冷"场景（2019 爱尔兰）

5）"弱暖"场景

"弱暖"场景的镜头画面设计并不完全以红黄色系形成的色调为主，也有一些冷色调

景物元素融入其中，但是从直观镜头画面中的景物还是能较为分明地感受到暖色系的色彩氛围，如图 2-84 所示。

图 2-84
《大鱼海棠》
"弱暖"场景
（2016 中国）

6)"弱冷"场景

"弱冷"场景的镜头画面设计并不完全以蓝紫色系形成的色调为主，其中也有一些暖色调景物元素融入其中，但是从直观镜头画面中的景物还是能较为分明地感受到冷色系的色彩氛围，如图 2-85 所示。

图 2-85
《大鱼海棠》
"弱冷"场景
（2016 中国）

7) 冷色调中带（偏）暖色调

冷色调中带（偏）暖色调场景设计中的暖色调色彩对景物造型具有视觉提示性作用。

8）暖色调中带（偏）冷色调

暖色调中带（偏）冷色调场景设计中的冷色调色彩同样对景物造型具有视觉提示作用。

9）"中性"色调

"中性"色调主要以灰色系色调为主，视觉上给观者一种较为平稳与柔和的视觉感受，如图 2-86 所示。

图 2-86
《枕刀歌之尘世行》中性色调（2020 中国）

10）"中性"色调偏暖色系场景设计

"中性"色调偏暖色系场景设计的镜头画面的主色彩基调仍然为中性色调，但是相关景物中的细节则具有较为明显暖色调的倾向感觉。

11）"中性"色调偏冷色系场景设计

"中性"色调偏冷色系场景设计的镜头画面的主色彩基调仍然为中性色调，但是相关景物中的细节则具有较为明显冷色调的倾向感觉。

2.3.2　动画场景设计的光影

动画场景设计的光影是一个至关重要的元素，它不仅能够增强场景的立体感和真实感，还能有效地传达情感、营造氛围，并引导观众的视线。

1. 光影的概念

在动画制作中，光影属于美术设计范畴，在动画创作前期必须经过精心考虑，它决定影片风格重要的视觉元素，也是动画场景设计造型、叙事的重要手段，通常称作光影造型设计。动画场景设计中，合理运用光影可以极大增强影片的影像艺术表现力，受到越来越多动画创作设计者的重视。此外，动画场景设计中光影的运用与真人拍摄的光影不同，要在二维的空间载体上表现出三维立体空间，使得画面具有空间感和立体感（见图 2-87）。

图 2-87
《大鱼海棠》(2016 中国)

动画场景设计要在二维的平面空间上创造出立体感和空间感，其场景设计只有通过光的表现、影的体现或加强画面的光影效果。一般情况下，动画的光线的照射角度大都来自两侧，更容易表现出物体的立体面和纵深感，也要根据画面中人物的运动、摄影视角的镜头位置变化等因素决定，而背光或正面光只做特殊效果用。另外，对光线的处理还要表现出聚焦，尤其是在特写镜头中。动画场景的空间、体感、结构、层次等需要光影的展现，而且光照的阴影可以弥补构图的不足。因此，除了依靠结构、色彩、质感等，光影也是营造动画场景气氛的重要手段之一。

2. 光影的造型规律

光影的造型规律可以从自然光影（室外光影）、人造光影（室内光影）两方面进行分析和总结。

1）自然光影（室外光影）

平射光影照射是指太阳与地平线的夹角在15°以内，阳光经过大气层的厚度较大，光线较暗淡、柔和，色彩上适当偏暖。图 2-88 所示为平射光影照射图例。

图 2-88
《狮子王》平射光影照射（1994 美国）

斜射光影照射是指太阳与地平线的夹角为20°～85°，照射时间一般在上午或下午，照射的光影使得景物明暗的反差较为适中。图2-89所示为斜射光影照射图例。

图2-89
《大圣归来》
斜射光影照射
（2016 中国）

顶射光影照射是指太阳与地平线的夹角在90°左右，照射的光影使得事物明暗的反差强烈。图2-90所示为顶射光影照射图例。

图2-90
《寻龙传说》
顶射光影照射
（2021 美国）

散射光影照射是指太阳光透过云层形成的散光照射。照射的光影使得景物明暗光线柔和，明暗对比适中。图2-91所示为散射光影照射图例。

2）人造光影（室内光影）

主射光影照射是指由光线直射，使得物体景物产生明暗变化，并形成反光效果。图2-92所示为主射光影照射图例。

图 2-91
《冰雪女王》散射光影照射
（2013 美国）

图 2-92
《超能陆战队》主射光影照射
（2014 美国）

辅助光影照射是指辅助主射光影，照射景物的阴暗部分，使得景物的阴暗部分的细节也能得到一定程度的表现，并在一定程度上减轻主射光线造成的明暗光影反差度。图 2-93 所示为辅助光影照射图例。

轮廓光影照射是指用来照亮景物外形轮廓的光线。图 2-94 所示为轮廓光影照射图例。

主射光影照射、辅助光影照射和轮廓光影照射是动画场景设计中最基本的三种光线照射方法，也是经典的布光设计方法。

背景光影照射是指将整个景物背景或部分景物背景照亮的光线，图 2-95 所示为背景光影照射图例。

图 2-93
《超能陆战队》
辅助光影照射
（2014 美国）

图 2-94
《变身特工》
轮廓光影照射
（2019 美国）

图 2-95
《封神榜：哪吒重生》
背景光影照射（2021
中国）

3. 光影的方向性

1）顺光

顺光也叫作正面光或平面光，是指镜头对着被摄景物的受光面的光线。图2-96所示为顺光。

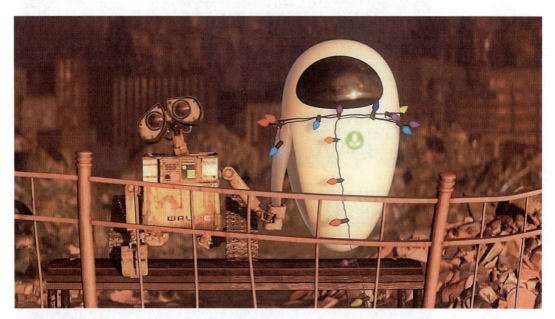

图2-96
《机器人总动员》顺光（2008 美国）

2）侧光

侧光是指镜头对着被摄景物的受光面和背光面之间的光线，图2-97所示为侧光图例。

图2-97
《疯狂原始人2》侧光（2020 美国）

3）逆光

逆光是指对着被摄景物的背光面的光线拍摄，图 2-98 所示为逆光图例。

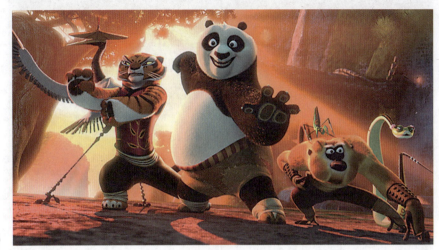

图 2-98
《功夫熊猫 3》
逆光（2020 美国）

4）顶光和底光

顶光和底光是指从顶部和底部 70°～90° 角方向照射景物的光线，图 2-99 和图 2-100 为顶光和底光。

图 2-99
《功夫熊猫 1》
顶光（2008 美国）

在动画场景设计中，构图与透视、空间与镜头、色彩与光影是构成视觉美感的三大核心要素。

首先，构图是动画场景设计的基石，它决定了画面中各元素的布局和组合方式。通过合理的构图，可以突出主题、营造氛围，并引导观众的视觉焦点。而透视则是表现空间深度和立体感的重要手段，通过精确的透视布局，可以使画面更具真实感和立体感。

其次，空间与镜头的运用对于动画场景的展现至关重要。通过精心设计的空间布局，可以营造出不同的场景氛围和情绪感受。而镜头的选择和应用，则能够呈现出多样化的视

图 2-100
《狮子王》底光
（1994 美国）

角和视觉效果，进一步丰富动画的叙事方式和表现手段。通过合理运用空间与镜头，可以使动画场景更加生动、有趣，并提升观众的观影体验。

最后，色彩与光影的运用是动画场景设计中不可或缺的一部分。色彩能够传达出不同的情感和氛围，通过巧妙的色彩搭配和变化，可以使画面更具表现力和感染力。而光影则是塑造空间感和立体感的重要工具，通过光影的对比和变化，可以营造出真实、生动的场景效果。在动画场景设计中，色彩与光影的运用需要相互协调、相互补充，以达到最佳的视觉效果和表现效果。

动画场景设计的构图与透视、空间与镜头、色彩与光影是相互关联、相互作用的三方面。通过合理运用这些要素，可以创造出丰富多样、生动有趣的动画场景，为观众带来更加精彩的视觉盛宴。

课后习题：

1. 分析一幅动画场景设计图，描述其构图特点，并指出其中的主要构图元素和它们之间的关系。

2. 设计一个两点透视的室外场景，并展示如何通过透视法则增强画面的空间感。

3. 描述一个动画场景中的空间布局，并讨论它是如何影响观众对故事的理解的。

4. 选择一个你喜欢的动画片段，分析其中镜头的运用，包括镜头的类型、运动方式和对观众情感的影响。

5. 选择一个动画场景，并为其设计一套色彩方案，解释你的色彩选择如何影响场景的氛围和情绪。

6. 设计一个夜晚的动画场景，并注重光影的塑造，以展现夜晚的特定氛围。

第 3 章

AIGC 设计综述

素质目标：
➢ 培养自学能力以及快速获取信息的能力；
➢ 培养分析问题、解决问题的能力。

能力目标：
➢ 掌握 AIGC 理论概念、发展历程；
➢ 了解 AIGC 的应用软件；
➢ 熟悉 AIGC 的应用领域。

3.1　AIGC 设计概述

AIGC（人工智能生成内容）是指利用生成式人工智能自动或半自动生成的文本、图片、音频、视频等内容。人工智能（AI）是计算机科学的一个重要分支，是研究、开发用于模拟、延伸和扩展类人智能的理论、方法、技术及应用系统的一门新的技术科学，涉及计算机科学、心理学、哲学、神经科学、语音学等多个学科。人工智能的主要目标是使计算机或其他设备能够执行一些通常需要人类智慧才能完成的任务，如学习、理解、推理、解决问题、识别模式、处理自然语言、感知和判断等（见图 3-1）。

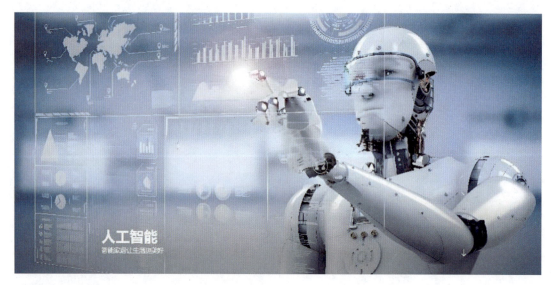

图 3-1
人工智能

人工智能的发展可以分为弱人工智能（weak AI）、强人工智能（strong AI）、超人工智能（artificial super intelligence，ASI）等类型。其中，弱人工智能是指专门设计用来解决特定问题的智能系统，如语音识别、图像识别和推荐系统等，这些系统在某些特定任务上表现出高度的智能，但它们并不具备广泛的认知能力或自主意识；强人工智能则是指具有广泛认知能力和类人意识的智能系统，这种系统理论上可以像人类一样处理各种问题，独立地学习和成长，尽管人工智能领域已经取得了显著的进展，但目前尚未实现强人工智能；"超人工智能"被定义为"几乎在任何智力任务上都拥有超越人类的能力"，其特点是具有跨不同领域理解、学习和应用知识的能力，表现出超越人类能力的适应能力和解决问题的能力等，超级人工智能的潜在好处是巨大的，但是如何解决道德问题、确保透明度和引导社会影响等，是利用超级人工智能的全部潜力改善人类生活的重要步骤。三种类型的人工智能含义如图 3-2 所示。

本书所介绍的 AI 绘画属于弱人工智能范畴。

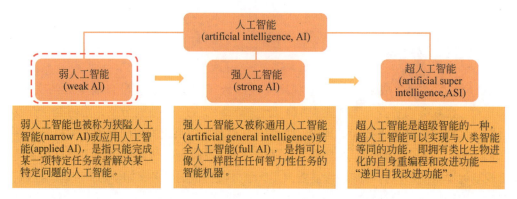

图 3-2
人工智能的类型（艾媒咨询）

人工智能的历史可以追溯到 20 世纪四五十年代。那时，一批来自不同领域（数学、心理学、工程学、经济学和政治学）的科学家开始探讨制造人工大脑的可能性。1956 年，约翰·麦卡锡（John McCarthy）等学者（见图 3-3）在著名的达特茅斯会议撰写的提案中首次提出"人工智能"一词，旨在探讨一个全新的科学领域：用机器来模仿人类学习以及其他方面的智能，这次会议也正式将人工智能划分为一个新的领域。从那时起，人工智能的发展经历了多次的起伏。

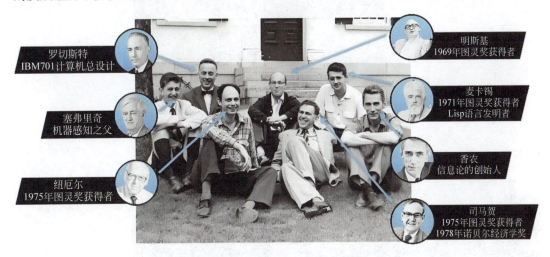

图 3-3
达特茅斯会议的参加者

近年来，人工智能在艺术领域的应用已经引起越来越多的关注，图像生成曾经被认为是 AI 行业最难攻克的领域，利用人工智能进行图像创作更是引起了设计师、艺术家和计算机科学家的极大兴趣。随着 ChatGPT、Midjourney 和 Stable Diffusion 等 AIGC 工具的兴起，引起绘画创作、艺术设计等领域巨大变革。通过这些 AIGC 软件平台，设计师可以以自然语言进行提问并获得相应的答案或结果，其中包含写作、艺术创作等。

随着 AIGC 软件的不断更新，尤其是 AI 计算方法的改进和模型的迭代，促进了 AI 生成效果的升级，使生成的图像作品越来越接近专业设计师的水平。以 Midjourney 为例，该软件可以通过文字描述生成图像，它自 2022 年 7 月开放测试至今，已经迭代了 5 个版本，生成图像的质量从开始的抽象图像，到目前超过 2000 种的不同画面风格，包含卡通、三维、印象派、抽象派等风格，大大降低了设计创作的门槛。

例如，Stable Diffusion、ControlNet 作为 AIGC 的重要技术方法，它们可以生成令人惊叹的艺术效果。Stable Diffusion 可以在生成过程中有效地管理画面元素的分布和形式，从而产生视觉平衡且美观的艺术作品。而 ControlNet 可以对生成绘画内容的形状、颜色、纹理等方面进行精细控制，从而满足艺术家或设计师对图像创作的个性化需求，如图 3-4 所示。再如，针对角色设计常见的动作迁移，可以结合 ControlNet 的 Open Pose 模型实现角色关键点识别，进行动态的精细调整，如图 3-5 所示；结合 Depth 和 Canny 模型可以对建筑物或机械类图形进行纹理调整。

图像边缘检测

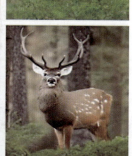

精细的边缘（输入）

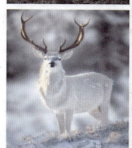
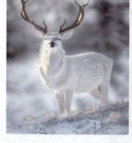
生成的图像（输出）

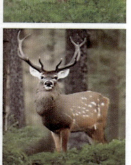

图 3-4
ControlNet 生成图片

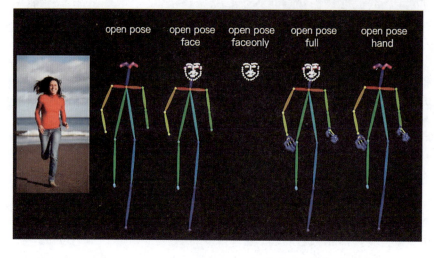

图 3-5
Open Pose 模型

3.2　AIGC 设计发展历程

结合 AIGC 技术的发展来看，AIGC 设计发展大致可以分为四个阶段。

3.2.1　萌芽阶段

20 世纪五六十年代是 AIGC 技术发展的萌芽阶段，也是早期的计算机艺术创作尝试时期。

最早的计算机艺术是一种利用计算机算法生成的简单图像，可以称为"算法艺术"，

计算机科学家们在不断地探索如何用计算机生成艺术作品，如1949年亚当斯（C. Adams）利用一台叫作"旋风（Whirlwind）"的计算机生成了简单图像——《弹球》(Bouncing Ball)，如图3-6所示。

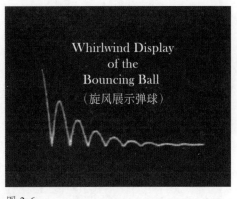

图3-6
《弹球》（亚当斯，1949）

1950年，被誉为"计算机科学之父"的艾伦·图灵（Alan Turing，见图3-7）发表了一篇题目为《机器能思考吗？》的论文（见图3-8），并首次提出"机器思维（machine thinking）"的概念，让"机器产生智能"想法开始进入计算机科学家们的视野，并提出用"图灵测试（the Turing test）"测量机器的智能程度，图灵也被称为"人工智能之父"。由此，计算机科学家尝试使用算法生成各式各样的几何图形，尽管这些图形与传统绘画存在很大差异，但它们标志着计算机在艺术创作领域的初步尝试。

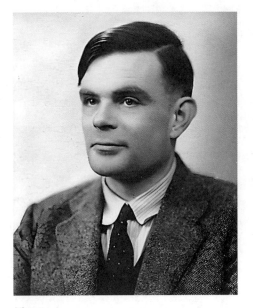

图3-7
艾伦·图灵（英国）

图3-8
《机器能思考吗？》

随后的时间里，越来越多的科学家和艺术家着手探索计算机艺术创作的潜力，其中一些学者成为计算机艺术领域的先驱。20世纪60年代，德国斯图加特大学的哲学教授马克思·本塞（Max Bense）成立了一个非正式的学派，主张采用更科学的方法研究美学，这一主张对许多早期的计算机艺术创作者产生了深远的影响。本塞是最早将信息处理原理应用于美学的学者之一，也是世界上第一个计算机生成艺术展览的举办者。

德国数学家和计算机科学家弗里德·纳克（Frieder Nake）在斯图加特大学攻读数学专业研究生期间加入本塞领导的学派，并成为核心成员。1965年，纳克发布了一幅由计算机

程序生成的画作,名为《向保罗·克利致敬》(*Hommage à Paul Klee*),如图3-9所示。这幅画作被认为是数字艺术运动先锋时代的标志性之作,是20世纪60年代计算机艺术创作最常被引用的画作。

图 3-9
《向保罗·克利致敬》(*Hommage à Paul Klee*, 1965)

《向保罗·克利致敬》这幅画的灵感源自保罗·克利(Paul Klee)于1929年创作的《大路与小道》(*High Roads and Byroads*),纳克借鉴了克利对比例及画面中垂直与水平线条关系的探究,并编写了相应的算法,使用绘图仪生成了这幅作品。绘图仪是一个机械设备,用于固定画笔或毛刷,并通过连接的计算机控制其运动。在当时的技术背景下,计算机还没有显示屏,艺术家需要借助绘图仪等工具展现作品。在编写计算机程序创作作品时,纳克还特意将随机变量融入程序,让计算机在某些选项中基于概率自动做出选择。

1968年,英国艺术家哈罗德·科恩(Harold Cohen)成为加州大学圣地亚得分校的客座教授,并开始接触计算机编程。1971年,他在秋季计算机联合会议展示了一个初步的绘画系统原型,并以访问学者的身份前往斯坦福人工智能实验室,1973年,他主持开发了名为AARON的计算机绘画程序。

不同于之前仅能生成随机图片的同类作品,AARON的目标是实现独立的艺术创作,绘制特定的对象。不过,这个系统与现在被人们理解的人工智能不同,它没有通过海量数据学习绘画,而是拥有一个由开发者构建的"专家系统",通过人工编码大量复杂的规则来模仿人类的决策过程。此外,由于当时的计算机设备存在诸多限制,为了实现绘图功能,科恩还开发了专用的外接设备,利用机械臂在纸上移动画笔进行作画(见图3-10)。AARON虽然只能按照科恩编码的风格进行创作,但它能以这种风格绘制出无限的作品。

AARON 的作品引起了全球的关注，曾在伦敦泰特现代美术馆和旧金山现代艺术博物馆等机构展出。

图 3-10
哈罗德·科恩和他的 AARON
计算机绘画

3.2.2 早期阶段

20 世纪 70—80 年代属于 AIGC 技术发展的早期阶段，该时期也是计算机技术的快速发展阶段。随着计算机技术持续进步，除了艺术方向的探索，相关的科学家们也尝试使用计算机绘制相关的学术图像。

美国数学家伯努瓦·曼德尔布罗特（Benoit Mandelbrot）是分形几何的奠基人，他发现了著名的曼德尔布罗特（Mandelbrot）集合现象（见图 3-11）。曼德尔布罗特集合是通过对复数迭代运算生成的分形图形，这种图形在计算机艺术中具有重要意义。

图 3-11
伯努瓦·曼德尔布罗特（美国）

1978 年，数学家罗伯特·布鲁克斯（Robert Brooks）和彼得·马特尔斯基（Peter

Matelski）使用计算机绘制了第一张曼德尔布罗特集合（Mandelbrot）图片，如图 3-12 所示。1980 年，伯努瓦·曼德布洛特在位于纽约约克镇的 IBM 托马斯·沃森研究中心工作时，生成了该集合更高质量的可视化效果图。曼德尔布罗特集合的定义非常简单，但其产生的结构极为复杂，无论放大多少，都能发现它仍然包含着无限精细且自相似的细节，这也是分形图形最重要的特征。如果不借助计算机，曼德尔布罗特集合几乎不可能被精确绘制。

图 3-12
第一张曼德尔布罗特集合（1978）

到 20 世纪 80 年代中期，计算机已经强大到足以以高分辨率绘制和显示复杂的图形。由于独特的美学魅力，曼德尔布罗特集合经常被选中用于演示计算机的图形能力，它也因此变得更为流行，成为数学可视化、数学美的最著名示例之一（见图 3-13）。

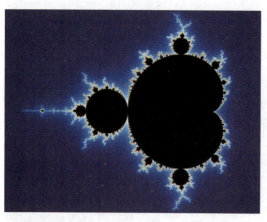

图 3-13
曼德尔布罗特集合

这段时期虽然产生了很多让人印象深刻的计算机艺术创作作品，但它们在创造力以及艺术表现上仍然比较有限，因为它们背后的算法规则仍然很简单。

3.2.3 快速发展阶段

20 世纪 90 年代至 21 世纪初属于 AIGC 技术快速发展阶段。

20 世纪 90 年代，神经网络和机器学习技术的出现，为计算机艺术创作的发展带来了新的可能性，这些新技术允许计算机通过学习大量数据模拟人类大脑的工作方式，从而在一定程度上实现智能创作。

在 21 世纪初期，大多数 AI 科学家专注于图像分类问题的模型算法，但缺乏数据样本，研究人员需要运用大量图像和相应的标签训练模型。随着新技术的应用，AI 艺术创作的技术进入了快速发展期。2007 年，斯坦福大学的人工智能研究员李飞飞开始构思 ImageNet 数据库（见图 3-14），她会见了普林斯顿大学教授克里斯蒂安·费尔鲍姆（Christiane Fellbaum，WordNet 的创建者之一），并讨论基于 WordNet 词汇数据库进行 ImageNet 的开发，这就是 ImageNet 数据库的起源。ImageNet 将成百上千的图像与 WordNet 中的同义词集进行关联，这使 ImageNet 在计算机视觉和深度学习领域的发展中发挥了重要作用。

图 3-14
斯坦福大学的人工智能研究员李飞飞

ImageNet 作为一个庞大的视觉对象识别数据库，包含超过 1400 万张图像的大规模图像，用于训练和评估计算机视觉算法。ImageNet 的目标是识别和分类图像中的各种物体和场景，涵盖了从动物到交通工具等各个领域的图像。自 2010 年以来，ImageNet 每年都会举办一次计算机视觉竞赛，以推动图像识别和分类技术的进步。在 2012 年的比赛中，竞赛冠军获得者辛顿（Hinton）（见图 3-15）和他的学生亚历克斯·克里泽夫斯基（Alex Krizhevsky）设计的一个名为 AlexNet 的深度卷积神经网络（convolutional neural network，

CNN）算法表现卓越，远超其他参赛作品，并赢得了冠军。这一成就被视计算机视觉领域的一个重要里程碑，引起了广泛关注。

图 3-15
辛顿和他的学生

AlexNet 主要应用于计算机视觉领域，特别是图像分类任务。它的成功也对 AI 艺术创作领域产生了深远影响，许多研究人员受到启发，开始探索 AI 在视觉艺术领域的潜力，为后续研究和应用奠定了基础。很快，AI 从图像中识别事物的能力得到了很大提升，但 AI 在艺术创作上仍然困难重重。

2014 年，美国蒙特利尔大学博士伊恩·古德费洛（Ian Goodfellow）（见图 3-16）和一群博士生在喝酒庆祝时，有人向他提到了在实验中遇到的问题：他们向算法提供了数千张人脸照片，然后要求算法利用从这些照片中学到的东西生成一张新面孔（生成建模），这个算法偶尔会奏效，但结果非常不稳定。伊恩听后，突然想到一个绝妙的主意：既然使用一个神经网络效果不佳，那么让两个神经网络相互对抗会怎样？即为两个算法提供相同的人脸照片基础集，然后要求一个算法生成新面孔，另一个算法对结果进行判别（生成与判别建模）。伊恩很快完成了技术上的原型，证明了这个想法的确是可行的。这种技术如今被称为生成对抗网络（generative adversarial networks，GAN），这被认为是过去 20 年人工智能历史上最大的进步。AI 领域杰出人物、百度前首席科学家吴恩达评价道：GAN 代表着"一项重大而根本性的进步"。

图 3-16
伊恩·古德费洛（Ian Goodfellow）

GAN的核心理念是让两个神经网络展开激烈竞争,这两个网络分别是生成器(generator)和判别器(discriminator)(见图3-17)。生成器致力于制作尽可能逼真的图像,为此,工程师们在特定的数据集(如人脸图片)中训练算法,直到它能够可靠地识别人脸,再根据算法对人脸的理解,让生成器创造一个全新的人脸图像。而判别器专注于识别真实图像与生成图像的差异,这个算法同样经过充分训练,可以区分人类拍摄的图像和机器生成的图像。GAN取得了前所未有的突破,经过训练的GAN能生成高质量的新图像,这些图像对于人类观察者来说极具真实感,几乎无法区分是真实图像还是AI生成的图像。正因如此,这个算法一度成为AI绘画的主流研究方向。

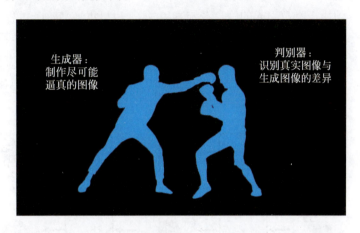

图3-17
基于GAN架构想象的两个拳击手战斗

使用GAN生成的艺术作品中最有名的应该是《埃德蒙德·德·贝拉米》(*Portrait de Edmond de Belamy*)(见图3-18),2018年该作品以超过40万美元的价格被售出。为了创作这幅作品,科学家们使用了15000幅14世纪至20世纪的肖像画对算法进行训练,再让算法生成新的肖像。这幅作品引发了关于其美学和概念意义的争论,其高昂的售价也使其成为人工智能艺术史上的一个里程碑。虽然GAN获得了巨大的成功与关注,但也存在一些问题。从理论上来说,GAN输出的图像只是对输入图片的模仿,没有创新。

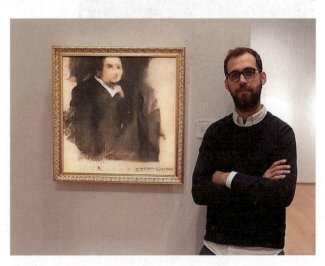

图3-18
《埃德蒙德·德·贝拉米》及其联合创始人皮埃尔·福特雷尔(Pierre Fortrell)

2015年，人工智能在图像识别方面再一次取得重大进展。计算机的算法可以识别并标记图像中的对象，例如，识别图片中的人物性别、年龄、表情等。一些研究者突发奇想，这个过程是否可以反过来呢？即通过文字来生成图像是否可以实现呢？很快，他们迈出了第一步，算法的确可以根据输入的文字生成不同的图像。虽然在最初的实验中，这些生成的图像分辨率都极低（只有32×32像素），几乎完全看不清细节，但这已是一个让人激动的开始。

2016年，扩散模型（diffusion models）的新方法被提出，它的灵感来自非平衡统计物理学，通过研究随机扩散过程来生成图像（见图3-19）。基本原理是建立一个学习模型学习由于噪声引起的信息系统衰减，那么也可以逆转这个过程，从噪声中恢复信息。简单来说，首先向图片添加噪声（正向扩散），让算法在此过程中学习图像的各种特征，然后通过消除噪声（反向扩散）来训练算法恢复原始图片。这种方法与GAN的思路截然不同，它很快便在图像生成方面取得了优于GAN的效果，在视频和音频生成等领域也展现出不俗的潜力。

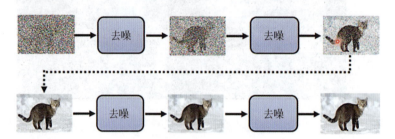

图 3-19
扩散模型运行过程

使用扩散模型，可以有条件或无条件地生成图像。无条件生成是指算法从一张噪声图像开始，完全随机地将它转换为另一张图像，生成过程不受控制。有条件生成则是指通过文本、图像类标签等算法提供额外的信息，引导或控制图像的生成。通过这些额外信息，可以让模型生成用户期望的图像。

目前，扩散模型成为主流的AI创作生成方法，基于扩散模型平台的图像生成能力获得了广泛关注，主要包括DALL-E系列（见图3-20）、Stable Diffusion、Midjourney、Novel AI、Imagen等。

Novel AI是一款基于人工智能的创作平台。在初期，主要帮助用户编写各种类型的文学作品，包括小说、故事、诗歌等。借助先进的自然语言处理技术，Novel AI能够根据用户的输入生成与人类水平相媲美的文本，同时保持用户独特的视角和风格。在后期，Novel AI开始提供多种AI创作功能，包括图像生成等，让用户可以自由地艺术创作等（见图3-21）。

图 3-20
DALL-E 2 生成的图片

图 3-21
Novel AI

Imagen 是由谷歌公司开发的一款文本生成图像的扩散模型操作平台，以其生成照片的真实感和深度语言理解能力而闻名。它使用 Transformer 语言模型进行文本编码，实现高保真度图像生成，并且能够与文字描述高度匹配（见图 3-22）。

3.2.4 成熟阶段

21 世纪 20 年代至今属于 AIGC 技术的成熟阶段。

图 3-22
Imagen 生成图像

21 世纪 10 年代 AI 艺术创作领域取得了很多突破性的进展，但由于成本高昂、输出不稳定等原因，其影响范围主要还是在学术界。直到 21 世纪 20 年代，随着一些关键技术的发明和改进，AI 绘画迎来了"一日千里"的飞速发展，并终于"破圈"，开始进入大众的视野。现在最流行的几款 AI 创作工具或平台都是 2020 年之后诞生的。

2020 年，OpenAI 推出了具有突破性的深度学习算法 CLIP（contrastive language-image pre-training，对比性语言—图像预训练），这一算法在人工智能领域产生了深远影响，也使得人工智能艺术的发展带来了重大变革。CLIP 将自然语言处理和计算机视觉相结合，能够有效地理解和分析文本与图像之间的关系，如把"狗"这个词和狗的图像联系起来，这就为构建基于文本提示进行艺术创作提供了可能（见图 3-23）。

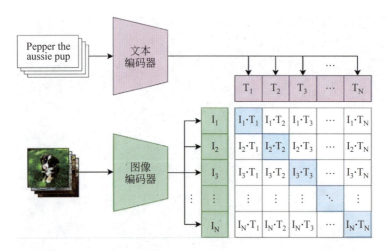

图 3-23
CLIP 模型网络结构

2021 年，OpenAI 推出了名为 DALL-B 的产品，它能根据任意文字描述生成高质量图像。在此之前，虽然已经存在许多神经网络算法能够生成逼真的高质量图像，但这些算法通常需要复杂精确地设置或者输入。相较之下，DALL-E 通过纯文本描述即可生成图像。例如，针对提示"一个牛油果形状的皮包，一个模仿牛油果的皮包"，该系统可以对牛油果皮包的想法生成几十次迭代，并生成相关图像（见图 3-24）。这一突破性的改进极大降低了 AI 绘画的门槛，并迅速成为流行的技术标准。

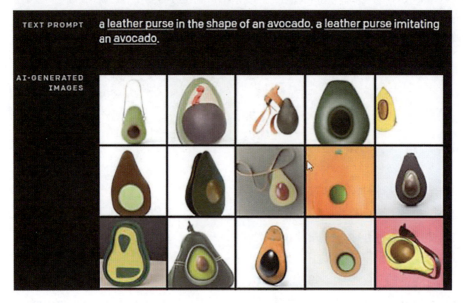

图 3-24
DALL-E 生成的图片效果

2022 年 4 月，OpenAI 又发布了 DALL-E 2 版本，该版本生成的图像已经很难与人类的作品区分。DALL-E 2 能扩展已有的图像、编辑已有的图片，添加或删除元素，或者对

输入图片做一些改动并保持其原有风格。2023年9月，OpenAI的文生图AI工具DALL-E系列迎来了最新版本DALL-E 3。该版本比以往系统更能理解细微的差别和细节，让用户更加轻松地将自己的想法转化为非常准确的图像。此次DALL-E 3实现与ChatGPT的集成，可以用ChatGPT创建、拓展和优化提示词（prompt），同时用户也可以使用自己的提示词。

2022年4月，谷歌公司发布了基于扩散模型的文生图工具Imagen。2023年12月，谷歌公司发布了Imagen 2版本，可提供与用户提示词紧密结合的高质量、逼真的图像输出效果（见图3-25）。它通过使用训练数据的自然分布生成更逼真的图像，利用谷歌公司旗舰人工智能实验室Google DeepMind技术开发实现。为了帮助创建更高质量和更准确的图像，Imagen 2的训练数据添加了更多描述，帮助该模型学习不同的标题风格，并更好地理解广泛的用户提示。此外，Imagen 2的数据集和模型在许多领域取得了改进，包括渲染逼真的手部和人脸，从而实现更加真实的图像生成。

图3-25
Imagen生成图像

2022年7月，英国Stability AI公司开始内测AI绘画产品Stable Diffusion，这是一个基于扩散模型的AI创作工具。人们很快发现，它生成的图片质量可以媲美DALL-E 2，更关键的是，内测不到1个月，Stable Diffusion就正式宣布开源，这意味着Stable Diffusion可以在用户自己的系统上运行，还可以根据需求修改代码或者训练模型，打造专属的AI绘画工具。开源这一决策让Stable Diffusion获得了大量关注和好评，更多的人加入了它的社区，协作开发出了多个开源模型，实现针对各种不同的艺术风格数据集进行创作的精细调整（见图3-26）。

Midjourney是由美国独立研究实验室Midjourney Inc.开发的基于扩散模型的图像生成平台，于2022年7月进入公测阶段。与大部分同类服务不同，Midjourney选择在Discord平台上运行，用户无须学习各种烦琐的操作步骤，也无须自行部署，只要在Discord中通过聊天的方式与Midjourney机器人交互就能生成图片。这一平台上手门槛极低，但其生成的图片效果却不输于DALL-E和Stable Diffusion，于是很快赢得了大量用户。

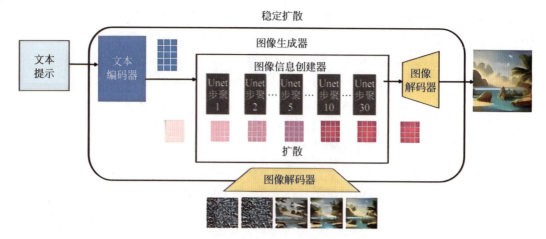

图 3-26
Stable Diffusion 可视化图片输出变化

2022 年 9 月 5 日，在美国科罗拉多州博览会的年度美术比赛中，一幅名为《太空歌剧院》的画作荣获了第一名（见图 3-27）。这幅作品是由游戏设计师杰森·艾伦（Jason Allen）借助 Midjourney 软件生成，并经过 Photoshop 的后期处理完成的。《太空歌剧院》成为首批获得此类殊荣的人工智能辅助创作的图像之一。当这一结果通过新闻媒体披露后，立即在艺术界引起了广泛的讨论和争议。一些艺术家对此感到愤慨，他们认为利用人工智能进行创作并参与比赛等同于作弊，这与让机器人参加体育竞赛无异。然而，比赛的评委们表示，尽管他们之前并不知情艾伦使用了人工智能技术，但即便知道这一点，他们依然会将最高奖项授予这幅作品。这反映出评委们对作品艺术价值的认可，超越了其创作过程中技术手段的争议。

图 3-27
《太空歌剧院》（2022）

当各大社交平台在播放 AIGC 生成的几秒短视频时，2024 年 3 月 12 日，央视网视频

号用一支完成度超高的全流程 AIGC 制作的宣传视频《AI 我中华》惊艳全网（见图 3-28）。该宣传片不仅画面炫彩、充满想象力，而且叙事流畅、逻辑严密，有着丰富的细节。在 3 分钟的时长中，有 40 多幅 Stable Diffusion 的造字画面，200 多幅精美画面，呈现 34 个省级行政区风景，在发布当天引爆全平台，被称为"每一帧都是屏保"！由此，AI 创意类设计师纷纷主动拆解《AI 我中华》的技术构建并针对创意逐帧分析，赞叹"AI 产品完成度这么高还是第一次"。

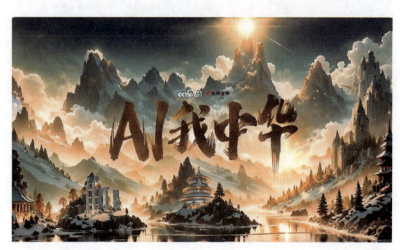

图 3-28
《AI 我中华》（2024）

AIGC 技术的普及，每天都有新技术、新应用场景的出现，学会使用 AI 或许不是最难的，最难的是"从 0 到 1"的创意建构，是一个创作者"主脑"对"思想＋艺术＋技术"的深度思考、纯熟运用。就像《AI 我中华》那些炫目的视觉效果背后，创作者注入的创意、情感和使命才使其成为回味无穷的爆款。

3.3　AIGC 设计软件

在过去的几年中，人工智能技术在图像生成方面取得了令人瞩目的进展。其中，DALL 版本、Midjourney 和 Stable Diffusion 等都属于最新的图像生成技术。

3.3.1　DALL-E 3

DALL-E 3 可以帮助使用者轻松生成具有高度一致性和连贯性的图片，将创意想象力转换为直观感知的视觉艺术。DALL-E 3 易于操作和上手，能够准确理解描述语义、处理画面细节和控制创意风格等，可以深度提炼文本信息，并将其转化为高质量的视觉表现（见图 3-29）。

DALL-E 3 在处理人物姿态、服饰细节、背景元素等方面，均可精确表现文本中的描述细节。此外，它还有能力生成各种画风、光照以及情绪氛围的图像，同时在图像中准确插入英文、数字等文本信息。最重要的是，DALL-E 3 实现了与 ChatGPT 的集成，接入

(a) DALL-E 2生成　　　　　(b) DALL-E 3生成

图 3-29
提示词：一幅富有表现力的篮球运动员扣篮油画，描绘成星云的爆炸

ChatGPT 最大的好处就是可以用正常的语言描述图像，当使用者在 ChatGPT 输入一个想法时，ChatGPT 会自动为 DALL-E 3 生成量身定制的、详细的提示词，这使得 DALL-E 3 使用更加便利。"一个是史上最强大语言模型，一个是史上最强文生图模型，二者合体势必要颠覆整个 AIGC 圈。"无论是在制作电影、游戏、广告，还是在教育和培训中，DALL-E 3 的集成使得人们可以更加直观、精准和高效地呈现他们的创意和想法。

3.3.2　Midjourney

自 2022 年 7 月 12 日起，Midjourney 开始公开测试，用户无须具备任何艺术天赋或绘画技巧，只需简单地输入一段文字描述，它便能创作出令人惊叹的图像。Midjourney 是一种基于变分自编码器（variational autoencoders，VAEs）的生成模型，可以从图像中学习潜在的变量并生成新的图像。与其他生成模型不同，Midjourney 可以从训练数据中随机选择两幅图像并将它们组合成一幅新图像，然后训练模型生成这幅新图像。这种方法使得 Midjourney 在生成新图像时具有更高的创造力和多样性（见图 3-30）。

(a) Midjourney V5.2生成效果　　　　　(b) Midjourney V6生成效果

图 3-30
提示词：扬州炒饭

使用 Midjourney 时，用户只需通过 Discord 平台与 Midjourney 机器人进行交互即可完

成创作。因此,运行 Midjourney 对设备硬件没有很高的要求。Midjourney 自推出以来就广受欢迎,目前已是最知名的 AI 创作平台之一,在业内影响力巨大。它的模型迭代速度很快,平均几个月就会推出一个新版,2023 年 12 月 20 日 Midjourney 发布了 V6 版。与之前的版本相比:首先,该模型生成的作品在品质上得到显著提升,无论是在画面的质感还是在细节的描绘上,都呈现出更加精细的效果,光影的处理也显得更加真实和自然;其次,更强的语义理解能力,增加生成文本能力,在遵循提示词内容时更准确,生成效果更出色;再次,新模型极大地增强了一致性,Midjourney V6 版改进了图像提示功能,增加了两个新的升频器,即微妙(subtle)和创意(creative)模式,分辨率提高了两倍;最后,针对 AI 无法生成准确文字的情形,新版本新增了基础文字绘制功能,可以在图像中添加文本。只需给文字加上"引号",在图像中就会生成正确的文字效果。

3.3.3 Stable Diffusion

Stable Diffusion 通过控制生成过程的稳定性生成逼真的图像,将生成过程分成多个步骤,每个步骤都是一种稳定的演化,使得生成过程更加可控和稳定,生成的图像具有更高的质量和稳定性。Stable Diffusion 在技术上基于扩散模型实现,迭代速度很快。2024 年 4 月,Stability AI 官网发布了 Stable Diffusion 3 和 Stable Diffusion 3 Turbo 版本。

Stable Diffusion 可用于设计素材、艺术创作等领域(见图 3-31),包括图像生成,根据文本描述快速生成高质量图像;图像修复,修复和扩展图像的部分,改善图像质量等。得益于其卓越的图片生成效果、完全开源的特点以及相对较低的配置需求,自 Stable Diffusion 推出后不久就流行开来,大量开发者以及公司加入它的社区参与共建。同时,还有很多公司基于 Stable Diffusion 推出了自己的 AI 绘画应用程序。

图 3-31
Stable Diffusion
生成的图像

3.3.4 ControlNet

ControlNet是一种在生成图像任务中用于提高生成质量的神经网络技术,它可以作为一种插件使用。ControlNet通常用于生成对抗网络(generative adversarial networks, GANs),可以更精细地控制图像生成的过程,例如指定图像中对象的位置、大小、姿态等属性。在传统的生成对抗网络中,生成器从随机噪声中生成图像,而判别器则负责区分生成的图像和真实图像。虽然这样的模型可以生成高质量的图像,但很难精确控制生成图像的特定内容。通过使用ControlNet添加额外的条件输入,如边缘图、语义分割图或关键点位置等引导图像生成过程,从而使生成器在生成图像时能够遵循这些额外的条件。

例如,在生成人像时,可以使用ControlNet指定生成的图像中人物的姿势和位置要求(见图3-32)。通过这种方式,ControlNet增加了用户对生成过程的控制能力,使得生成的图像更加符合预期的要求。ControlNet在艺术创作、游戏开发、虚拟现实等领域都有广泛的应用前景,可以帮助用户更高效地生成满足特定要求的图像内容。

图3-32
Stable Diffusion + ControlNet 生成的人物图像

DALL-E 2、Midjourney、Stable Diffusion 和 ControlNet 虽然在训练方法、生成过程的稳定性和创造力等方面存在区别,但它们都代表着人工智能技术的最新发展趋势。

3.4 AIGC设计应用领域

AIGC作为一种革命性的技术,在近几十年的发展中逐渐成熟,尤其是近年来的迅速发展给人们的生活带来了许多的变化。可以预见,AI的广泛运用将大幅降低各类涉及图

像行业的创作成本,当它的作品质量足够好,同时创作成本又足够低时,必然会在各领域中得到大量应用。

3.4.1 艺术创作

目前,AIGC 技术已经引起了大量艺术家和设计师的关注。借助 AIGC 软件和平台,创作者们可以更快速地实现创意,大幅提升创作的效率,甚至可以创作出一些之前难以完成的作品,推动了艺术创作形式和方法的改进(见图 3-33)。

图 3-33
艺术创作

3.4.2 广告与营销

AIGC 技术可以用于制作更具吸引力的广告,提升品牌的形象。甚至,通过分析消费者的喜好,AIGC 还可以批量生成更具针对性、富有创意的广告,提升营销效果(见图 3-34)。

图 3-34
广告与营销

3.4.3 游戏与娱乐

AIGC 技术可以为游戏和动画、电影的制作提供技术支持,生成更多样化、更有创意的角色和场景,以及剧情和故事等。未来,或许还可以根据游戏的剧情进展,实时生成新的画面效果,提升游戏体验(见图 3-35)。

图 3-35
游戏与娱乐

3.4.4 教育教学

AIGC 技术可以用于教育领域,如帮助学习绘画的学生更好地理解并掌握绘画技巧,可以为不同的学生提供有针对性的指导,并实时反馈等。除了艺术教育,其他学科也能在 AIGC 技术的发展中受益。例如,现在受限于成本和创意等因素,很多书籍并没有配图,借助 AIGC,可以为那些原本枯燥抽象的知识配制插图甚至动画,帮助读者更好地学习和理解知识(见图 3-36)。

图 3-36
教育教学

3.4.5 艺术设计

利用 AIGC 技术,设计师可以快速生成新的工业设计、服装设计、建筑与室内设计等方案,提高设计效率。还可以根据大众需求和时尚趋势自动更新设计元素,帮助设计师保持与潮流同步。例如,通过分析用户需求和喜好,让 AIGC 提供个性化的设计建议等(见图 3-37)。

图 3-37
艺术设计

3.4.6 影视制作

AIGC 技术可以用于影视制作，如角色设计、场景合成、特效制作等，提升创意的同时，节省成本和时间（见图 3-38）。

图 3-38
影视制作

尽管关于 AIGC 创作仍有很多争论，人们既担心它对自身行业的冲击，又犹豫要不要接纳并学习这项新技能。但不可否认的是它确实带来了很多积极的改变，在降低创作门槛的同时，也能让创作更富有创意，并提高创作效率。可以预见，AIGC 创作的应用前景非常广阔，无论是专业的艺术创作者，还是业余的爱好者，都应该学习 AIGC 创作，探索更多的可能。

课后习题：

1. 简述 AIGC 设计的概念及其在设计领域中的重要性。
2. 列举 AIGC 设计发展历程，并简述每个阶段的特点。
3. 举例说明 AIGC 设计软件中常用的几种工具及其功能。
4. AIGC 设计在哪些应用领域有广泛的应用？请至少列举三个领域并简要说明。
5. 分析 AIGC 设计在未来可能的发展趋势和挑战。
6. 结合实际案例，探讨 AIGC 设计如何帮助动画企业进行动画场景设计？

第 4 章

AIGC 动画场景设计方法与规范

素质目标：
➢ 科学掌握流程化工作方法；
➢ 培养精益求精、反复打磨的精神。

能力目标：
➢ 掌握动画场景设计的设计构思；
➢ 掌握动画场景设计的设计思路；
➢ 掌握动画场景设计的设计步骤；
➢ 熟悉动画角色设计的设计规范。

4.1　AIGC 动画场景设计构思

　　在进行 AIGC 动画场景设计时，创意构思应紧密围绕动画的主题展开。创作者在着手设计整部动画的场景之前，首先需要深刻理解动画所要传达的核心主题，并准确把握场景造型与动画剧情内容之间的内在联系。主题是动画影片的灵魂，是其核心内容的集中体现。因此，动画场景设计的创意构思关键在于与动画主题的紧密结合。AIGC 技术的应用，为场景设计提供了更广阔的创意来源和更丰富的创意形成过程，有助于创作者打造出独具特色的场景造型效果。然而，无论技术如何发展，场景设计的核心始终是将动画的主题以具体而明确的方式呈现在镜头画面中。这意味着，尽管 AIGC 技术可以极大地丰富和拓展场

景设计的表现形式，但其最终目的仍然是服务于动画的主题表达，确保场景设计与动画的整体叙事和情感氛围相协调，共同构建一个引人入胜的动画世界。

4.1.1　设计构思的原则

AIGC 动画场景设计在创作前必须反复酝酿和把握设计构思。设计构思不仅直接关系到动画场景设计的成与败，还关系到动画影片质量的好与坏。借助 AIGC 技术能够突破传统的场景设计方法和思路，将丰富多样的设计构思运用到具体设计中。

设计构思主要分为以下四方面。

1. 把控剧本原则

AIGC 动画场景设计是一个需要细致入微和高度协调的过程。设计者必须深入理解剧本内容，并与导演及其他主创人员就动画影片的创作目的和内容达成共识。这种统一的认识对于确保场景设计能够准确反映剧本的精神和导演的创作意图至关重要。在运用 AIGC 技术进行动画场景设计时，不仅是场景造型的设计，它还需要与剧本的情节、角色的情感以及整体的艺术风格相协调。场景设计者在创作时，要像导演一样思考，从宏观上把握整部作品的风格和氛围，确保每个场景都能够有效地服务于故事的叙述和情感的表达，如图 4-1 所示。

图 4-1
把控剧本原则

2. 整体造型意识

整体造型意识是指对动画影片总体的、统一的、全面的创作观念，其创作思考可以归纳为影片时空的连续性、艺术空间的整体性、景人一体的融合性和创作意识的大众性等。在 AIGC 动画场景设计中，要实现对作品的宏观把握和整体处理，设计者需要首先从导演的角度进行思考，即在具体设计之前，扮演一次"导演"的角色。这样的角色转换有助于设计者更全面地理解动画影片的总体要求，从而在场景设计中更好地体现影片的整体风格和主题，如图 4-2 所示。

图 4-2
整体造型意识

3. 把控主题基调

在动画影片的场景设计过程中，深刻理解和把握影片的主题是至关重要的，因为它是整个作品的灵魂所在。AIGC 动画场景设计师必须具备深厚的专业素养和创造力，以便将影片的意念和精神内核转化为视觉形象。在 AIGC 场景设计时需要精准确定影片主题的基调，选择与影片主题相契合的造型风格，利用光影、色彩和构图等元素来营造特定的气氛，精心选择和搭配色彩以增强场景的情感深度和主题表现力，创造出既符合艺术审美又能触动观众情感的场景，从而提升动画影片的整体质量和观众的观影体验（见图 4-3）。

图 4-3
确定把控主题基调

4. 镜头意识

动画影片在镜头设计时,需要强调场景造型语言的叙事性、抒情性和表意性。AIGC 动画场景设计师既要从导演角度考虑设计方案,有机地结合 AIGC 等其他手段寻找最佳镜头画面的造型效果,表达出每个造型元素的镜头意义,最大限度地发挥场景设计的代入感觉。因此,场景设计师要坚持以镜头意识为指导的造型设计观念,实现动画制作的纵向思维与场景设计的横向思维的有机结合(见图 4-4)。

图 4-4
镜头意识

4.1.2 设计构思的具体要求

宏观的把握和全局的设计理念是 AIGC 动画场景设计创作者必须具备的素质，这要求 AIGC 动画场景设计者进行具体的设计构思时做到以下四点。

第一，动画场景设计的主场景和分场景在镜头转换上实现统一。

第二，动画场景设计的主次场景空间转换上要形成统一。

第三，动画场景设计与角色设计在风格协调上要形成统一。

第四，动画场景设计的基调与影片的整体风格，以及要表现的主题内容要协调统一。

动画场景设计的创意构思来源于动画影片前期的美术设计阶段，需要对剧本所描述的内容有宏观把握，以及对最终影片效果有整体的、全局的设计理念。

4.2 AIGC 动画场景设计思路

从创意设计构思开始，动画场景设计的创作从抽象文字转换到用视觉画面的表达阶段。AIGC 动画场景设计思路如下。

4.2.1 收集并整理资料和素材

动画场景设计的创作者根据动画的主题和内容进行资料的收集、整理和加工。在必要时，还需要进行历史背景研究、场景选取、实地考察等，并借助 AIGC 生成一些创意图片和资料，为场景设计提供创意和素材等，如图 4-5 所示。

图 4-5
收集素材

4.2.2 确定整体画面风格和基调

根据收集整理的资料，在充分解读和分析动画主要情节基础上，确定动画场景设计的风格及基调等。主要情节和画面是一部动画场景设计的重要内容，它能给导演和动画主创人员提供直观的感受和体验，利用 AIGC 技术进行风格和画面基调的尝试及拓展，聚焦场景设计的主要内容和空间效果，为场景设计等提供依据和灵感，如图 4-6 所示。

图 4-6
确定整体画面风格和基调

4.2.3 进行主次场景设计

根据画面的风格及基调进行主次场景设计是动画场景设计的重要内容，也是视觉化设计的重要一步，需要结合 AIGC 技术进行快速的创意表现、画面内容设计，在大量测试和输出之后，对生成的图片进行修改完善等。在完成主要场景设计后，进行分场景和次要场景设计，把握动画场景设计的延续性和整体性，如图 4-7 所示。

图 4-7
进行主次场景设计

4.2.4 完善场景设计

将完成的动画主次场景设计进行整理、归类和细分,并与导演、编剧等沟通场景设计内容,根据反馈以及再次对场景设计画面细节进行取舍与调整,完善场景设计的整体内容效果,如图 4-8 所示。

图 4-8
完善场景设计

4.3 AIGC 动画场景设计步骤

作为动画影片制作过程中的重要创作内容，场景设计和角色设计并称为动画前期制作的两个主要步骤。进行具体制作时，场景设计与角色设计可以同时进行，也可以先完成角色设计，再进行场景设计。在完成文字剧本和文字脚本设计之后，将进入动画影片具体的美术设计阶段，在该阶段将初步定位整部动画的艺术风格、色彩基调和场景气氛，也将决定场景设计和角色造型设计的总体框架。在这一阶段，可以借助 AIGC 软件提供大量的创意和方案，作为场景设计的重要参考。

AIGC 动画场景设计具体步骤如下。

4.3.1 创意构思

根据对剧本内容的理解，通过分析文字脚本确定场景设计的风格基调、主次场景等，以及协调场景设计和角色设计的统一等（见图 4-9）。

图 4-9
创意构思

4.3.2 收集整理

根据设计构思，有针对性地收集动画影片相关的场景图片资料等，可以尝试使用 AIGC 软件进行测试，查看软件的模型图片和提示词，以及生成的图片效果等，为后期的设计初稿提供创意来源（见图 4-10）。

第 4 章 AIGC 动画场景设计方法与规范

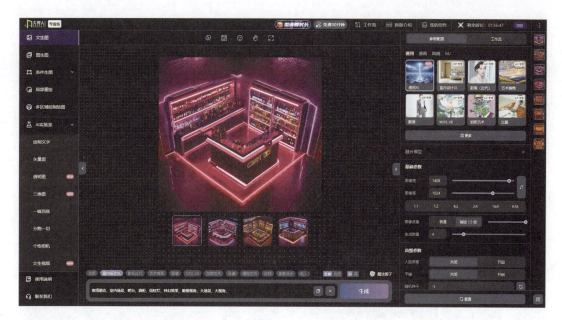

图 4-10
使用 AIGC 软件进行测试

4.3.3 训练模型

通过对剧本画面内容的解读，根据收集的素材内容，结合 AIGC 软件的优势，选择合适的 AIGC 平台并训练生成模型，在训练过程中不断优化模型的参数和结构，提高场景设计初稿的质量和契合度（见图 4-11）。

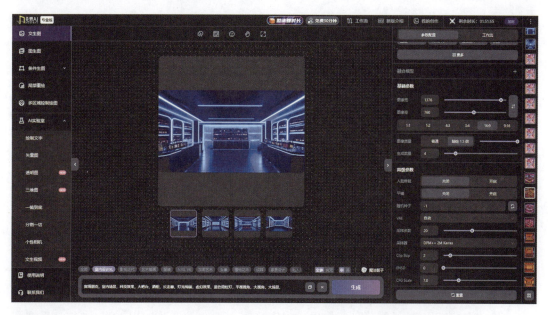

图 4-11
训练模型

4.3.4 生成内容

通过训练完成的 AIGC 模型生成动画场景。在 AIGC 软件中输入准确的场景造型、镜头空间、景别设置、色彩效果等提示词，生成具有特定风格、场景氛围和光影效果的场景。在生成过程中，根据需要进行多次迭代和优化，保证获得符合需要的场景造型效果（见图 4-12）。

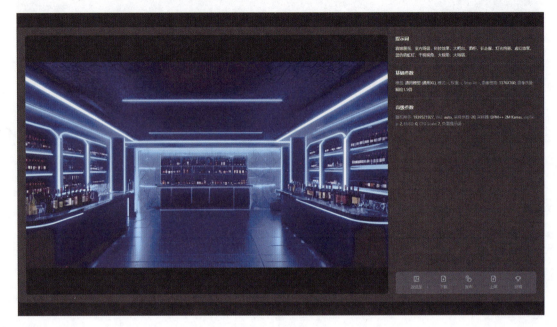

图 4-12
生成内容

4.3.5 评估与反馈

与导演、编剧等主创人员评估 AIGC 场景设计内容，或者通过专业的评审团队进行评审，确保其符合场景设计的要求。根据评估结果，对 AIGC 场景设计内容进一步优化和改进，提高场景设计的质量和效果。

4.3.6 整合与输出

整合 AIGC 场景设计作品，确定动画的风格、造型、色彩、光影以及主次场景的详细张数清单等，根据动画作品需求输出为不同的格式和分辨率，以供后续展示和使用等（见图 4-13）。

总结来说，通过 AIGC 软件进行动画场景设计是一个综合人工智能技术和传统动画设计流程的复杂过程。通过明确创意构思、收集整理、训练模型、生成内容、评估与反馈和整合与输出等步骤，可以生成高质量的动画场景设计内容。

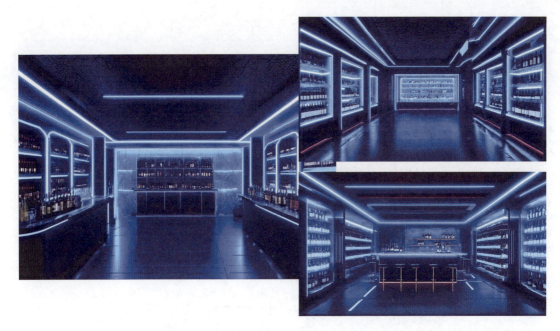

图 4-13
整合与输出

4.4 AIGC 动画场景设计规范

动画的设计和制作是一个团队合作的系统工程。在具体设计制作过程中,参与制作的人员需要协作配合,尤其是 AIGC 技术的加入,使得场景设计的步骤和内容发生部分改变,因此,保持良好的设计规范是确保动画设计制作顺利进行的关键。

4.4.1 动画场景设计清单

动画场景设计清单是对设计完成的场景设计内容、任务和设计形式所制订的内容总表。动画场景设计清单一般包括以下内容。

(1)总场景。总场景是指动画影片中一个相对完整、独立的场景空间。

(2)全景。全景的景别主要包括高空俯视和鸟瞰角度。

(3)建筑设计。建筑设计主要包括建筑和交通的外观设计图。

(4)室内设计。室内设计主要包括建筑和交通的内部设计空间。

(5)特殊景物。特殊景物是指与动画场景和剧情发展紧密关联的景物。

(6)动作配合。动作配合是指根据剧情变化和镜头转换的需要,场景需要完成的一些重要内容协调设计。

动画场景设计清单是由导演、分镜头设计师、角色设计师等共同审核,并提出修改意见,最终形成规范文件,成为指导动画场景设计制作流程的保证和依据。需要明确的是,这个清单只是一个概要,具体的 AIGC 动画场景设计内容会根据项目的需求和目标而有所差异。

在实际设计工程中,需要根据具体需求进行调整和完善。

4.4.2 动画场景方位结构图

动画场景方位结构图包括环境方位、建筑方位和室内方位的结构图(见图4-14)。主要作用有以下五点。

(1)明确场景设计中的空间关系。
(2)明确场景设计中景与物的构造和比例。
(3)明确场景设计中景与物的空间位置。
(4)明确动画中角色的活动范围和行进路线及方向。
(5)明确动画中摄像机的设计位置和走向。

动画场景方位结构图可以形成较为明确的空间设计样式,在一定程度上保证镜头与场景结构的相互协调,如图4-14所示。

图 4-14
动画场景方位结构图

4.4.3 环境设计规划图

环境设计规划图大多是俯视的鸟瞰和全景角度,用于交代整个动画场景的空间关系、位置关系以及自然环境和建筑之间的关系等。图4-15所示为环境设计规划图示例。

4.4.4 建筑造型设计图

建筑造型设计图展现的是建筑的造型、结构、比例和装饰等。图4-16所示为建筑造型设计图示例。

图 4-15
环境设计规划图示例

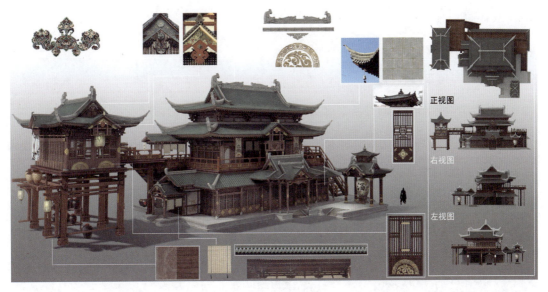

图 4-16
建筑造型设计图示例

4.4.5 室内环境设计图

室内环境设计图展现的是室内环境、空间、结构、装饰以及区域划分和家具陈设等。图 4-17 所示为室内环境设计图示例。

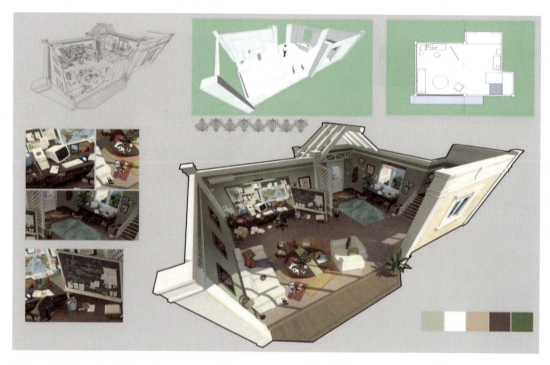

图 4-17
室内环境设计图示例

4.4.6 道具造型设计图

道具造型设计图展现的是与剧情发展、角色关联的重要器物,并展示其尺寸、造型结构、功能用途等。图 4-18 所示为道具造型设计图示例。

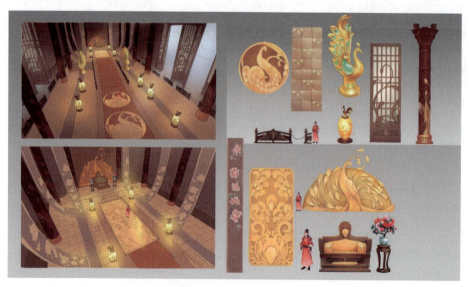

图 4-18
道具造型设计图示例

4.4.7 色彩基调设计图

色彩基调设计图是指不同场景情景下的色彩表现方案,包括时间、气氛、事件和色彩基调等内容。图 4-19 所示为色彩基调设计图示例。

图 4-19
色彩基调设计图示例

AIGC 动画场景设计融合了人工智能与创意艺术,其设计方法与规范至关重要。设计构思须紧扣故事背景,明确目标受众,结合 AI 技术提升创意。设计思路强调逻辑性、层次性、文化性和延展性,确保场景与故事紧密衔接。设计步骤包括需求调研、概念草图、细化设计、技术实现和审查修改,每个步骤都要确保设计的精确性和质量。设计规范则要求统一的文件格式、尺寸比例、色彩管理、命名规范和版本控制,保证设计过程的一致性和可追溯性。综上所述,AIGC 动画场景设计需要遵循科学的方法和规范,以创造出既符合故事需求又充满创意的动画场景。

课后习题:

1. 设计一个科幻主题的 AIGC 动画场景,并简要说明其构思来源和灵感。
2. 分析一个 AIGC 动画场景,并指出其设计思路的亮点和不足。
3. 假设要设计一个古代神话题材的 AIGC 动画场景,请按步骤描述你的设计过程。
4. 请解释在 AIGC 动画场景设计中的常用元素及其作用。
5. 分析一个 AIGC 动画场景,说明它是如何与整个故事情节相互关联的。
6. 根据 AIGC 动画场景设计规范,评价一个动画场景的设计是否合规,并给出改进建议。

第 5 章

AIGC 动画场景设计实践

素质目标：
- 培养创新意识和思维；
- 培养自学能力和解决问题的能力；
- 培养一定的组织、管理和分析能力。

能力目标：
- 掌握 AIGC 场景设计制作的相关流程；
- 掌握 AIGC 写实、写意、装饰、漫画、科幻、实验等类型的设计方法和技巧。

结合 AIGC 技术，分别从写实风格、写意风格、装饰风格、漫画风格、科幻风格、实验动画等场景设计进行案例的实践制作。

5.1 写实风格场景设计

动画场景中的写实风格场景设计是一种追求真实感和细腻表现的设计风格，它致力于再现现实世界的细节和质感，如图 5-1 所示。

操作演示

图 5-1
写实风格场景示例

5.1.1 设计要点

写实类动画场景设计的要点主要包括以下六方面。

1. 历史与现实的准确性

设计场景时,必须考虑到历史时期或现实环境的准确性,包括建筑风格、地形地貌、自然环境和人文景观等。需要深入研究并参考真实的历史资料、照片或现场考察,以确保场景设计的真实性。

2. 材质与纹理的精细

写实类动画追求的是真实感,因此材质和纹理的精细度至关重要。在表现场景的材质时,如木材、石材、金属等,需要设计精细的纹理,增强场景的真实感。

3. 光影效果的真实

场景设计时要考虑光源的位置、方向和强度,以及不同材质在光照下的反射和折射效果。可以尝试使用多种技术方法来模拟真实世界的光影效果。

4. 比例与尺度的准确

写实类场景设计需要严格遵守比例和尺度的准确性。建筑、车辆、家具等物体的大小和比例应与真实世界相符,以确保场景的整体真实感。

5. 场景细节的构建

写实类动画场景设计通常包括许多细节，如路面纹理、墙面破损、植被分布等。合理的细节设计能够增强场景的真实感和沉浸感，使观众更容易融入动画世界（见图5-2）。

图 5-2
场景细节的构建

6. 与角色和剧情的协调

场景设计需要与角色和剧情相协调，以支持故事的发展和角色的表演。需要考虑角色在场景中的移动路径、表演区域以及与环境的互动方式，确保场景设计能够支持剧情的展开。

5.1.2 设计内容

要求：设计一个雨后初晴、傍晚的唐朝长安城的街道场景，要求整个场景表现唐朝建筑和街道场景。

1. 场景背景

画面以唐朝盛世的长安城为背景，描绘的是雨后初晴的街道景象。此时的长安，作为世界的中心，繁荣昌盛，人来人往。雨后，空气清新，阳光透过云层洒下，给城市增添了几分神秘与诗意。

2. 画面布局

采用广角镜头，展现长安城街道的宽阔与深远。建筑以唐朝风格为主，飞檐翘角，雕梁画栋。画面中央为主街道，两侧是错落有致的建筑，远处可见连绵起伏的城墙与天际线。

街道采用石板铺设,雨水冲刷后更显光滑。街道两旁是商铺,有丝绸店、瓷器店、茶叶店等,各种商品琳琅满目。偶尔可见马车、行人匆匆而过,构成一幅繁忙而有序的画面。

3. 光线与色彩

阳光从云层中透出,形成斑驳的光影效果。街道上,阳光与阴影交错,营造出一种神秘而浪漫的氛围。整体色调以暖色调为主,如红、黄、橙等,展现唐朝的繁荣与辉煌。同时,也适当加入冷色调,如青、蓝等,以表现雨后的清新与宁静。

4. 细节处理

画面中的商铺、建筑上都可见各种装饰元素,如灯笼、彩旗、壁画等。这些元素不仅增添了画面的美观性,也体现了唐朝文化的繁荣与多元。

5.1.3 设计要点及软件

目前,市面上 AI 软件平台较多,每个平台的功能特点各有不同。因此,在前期需要熟悉不同 AI 软件平台的效果、特点及表现优势等,并进行大量的测试,熟悉相关的使用方法和技巧,能够准确地把握提示词、参数及输出效果。本案例中使用无界 AI 输出图像,以及 Photoshop 进行细节调整,图 5-3 所示为无界 AI 的网站首页。

图 5-3
无界 AI 的
网站首页

5.1.4 设计步骤

（1）查找参考素材图片。查找电视剧、电影中关于唐朝长安城的建筑场景，以及网络上类似的图画资料，如影视画面、清明上河图等，如图 5-4 和图 5-5 所示，深入分析并总结场景特点。

图 5-4
影视画面

图 5-5
清明上河图

（2）打开无界 AI 网站，进入"AI 创作"栏，将"模型选择"设置为"MJ 模型"，"画面大小"设置为"16：9"，"像素尺寸"选择"2912*1632"，如图 5-6 所示。将"模型主题"设置为"Niji V6"。单击"标签选择"按钮，进入"艺术风格"栏，并选择"中国风""民族风"，"作品数量"设置为"4"，如图 5-7 所示。

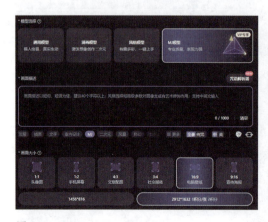
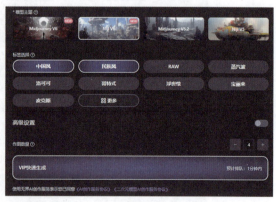

图 5-6
设置参数 -1

图 5-7
设置参数 -2

提示： 目前，Midjourney 软件的最新模型是 V6 版本，其中 Midjourney V6 表示 Midjourney 的通用模型，可以生成各式各样的艺术风格画面，尤其擅长写实效果的画面。Niji V6 则提升了提示词响应，可以识别更多风格，尤其擅长动画、卡通类型的效果。

（3）在"画面描述"中输入提示词：唐朝长安城，街道，雨后黄昏，广角，全景画面，高精度，大师作品，如图 5-8 所示。

（4）启用"高级设置"，在"风格参考"中拖入参考图片，参考强度设置为200，如图 5-9 所示。

图 5-8
输入提示词

图 5-9
"风格参考"设置

（5）调整其他参数，"风格差异化"设置为"0"，"风格艺术化"设置为"100"，"QUALITY"设置为"1"，"UPBETA"设置为"否"，"TILE"设置为"否"，并单击"立即生成"按钮，如图 5-10 所示。

提示：QUALITY 表示画面的质量，数值越高，画面质量越好；UPBETA 表示增强图片细节，启用后品质会更高；TILE 表示会生成无缝贴图。

（6）查看生成的图像效果，选择合适的图片并单击 （下载）按钮导出图片，如图 5-11 所示。

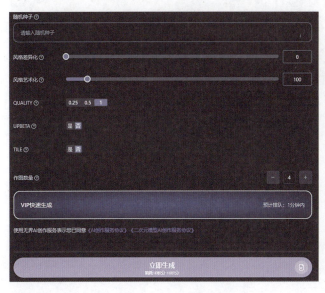

图 5-10
调整其他参数

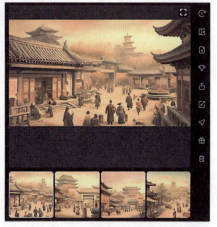

图 5-11
查看生成的图像

（7）将下载的图片导入 Photoshop 软件中，调整画面的色阶、曲线等，如图 5-12 所示。

（8）调整画面细节，生成最终效果，如图 5-13 所示。

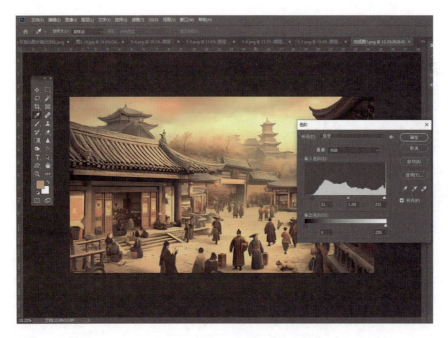

图 5-12
调整画面的色阶

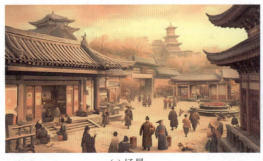

(a) 场景一

(b) 场景二

图 5-13
最终案例效果

5.2 写意风格场景设计

动画场景中的写意风格场景设计,追求的是意境与神韵的表达,运用抽象、夸张的手法以及鲜明的色彩、巧妙的构图布局等元素来营造独特的视觉体验和情感氛围,如图 5-14 所示。

操作演示

5.2.1 设计要点

写意风格场景设计的要点主要包括以下七方面。

图 5-14
写意风格场景设计

1. 情感与意境的传达

写意风格注重通过场景来传达特定的情感和意境，而非简单的物理再现。需要深入理解并把握故事或主题所蕴含的情感，将其融入场景设计中。

2. 简练的线条与构图

写意风格通常采用简练的线条和构图来勾勒场景，追求形神兼备的效果。需要运用概括和提炼的手法，将复杂的场景简化为富有表现力的线条和形态。

3. 色彩与光影的运用

色彩和光影在写意风格场景设计中起着重要的作用。通过色彩的选择和搭配来营造特定的氛围和情绪，同时利用光影的对比和变化来增强场景的空间感和立体感。

4. 象征与隐喻的融入

写意风格常常运用象征和隐喻的手法来表达深层的含义。在场景设计中融入具有象征意义的元素或符号，以传达故事或主题所蕴含的深层含义。

5. 空间与层次的构建

写意风格场景设计注重空间的营造和层次的构建。通过不同元素的组合和布局来创造丰富的空间层次，使场景更加立体和生动。

6. 与角色的协调

写意风格场景设计需要与角色相协调，共同营造整体的氛围和情绪。需要考虑角色在场景中的位置、动作和表情等，以确保场景与角色的互动和谐自然。

7. 个性与风格的体现

写意风格鼓励设计师发挥自己的个性和风格，通过独特的创意和手法来展现自己的艺术理念。在场景设计中融入自己的元素和符号，以形成独特的艺术风格（见图 5-15）。

图 5-15
个性与风格的体现

5.2.2　设计内容

要求：设计一个充满意境的国画风格的写意场景效果，表现出世外桃源的画面效果。

1. 画面背景

背景采用淡雅的国画色调，以远山、云雾和流水为主要元素，营造一种深远而宁静的氛围。远山采用水墨渲染，色彩由深至浅，逐渐融入天际。云雾缭绕于山间，流水则自山间倾泻而下，形成一条清澈的小溪，与背景中的山石树木相映成趣。

2. 画面布局

整个画面场景分为远景、中景和近景等三部分。远景为远山与云雾，占据画面 1/3 的空间。中景为画面的主体部分，一座巍峨的高山矗立其中，山顶有一座古朴的寺庙，寺庙前有一口古井，井边有几匹马在悠闲地吃草。近景则以树木和流水为主，流水则自山间倾泻而下，形成一条小溪。

3. 光线与色彩

光线采用侧光效果，山石树木呈现出明暗对比，增强立体感。色彩上，以水墨色为主，

通过不同浓淡的墨色表现山石的质感与纹理。寺庙和古井则采用淡雅的青灰色调，与周围的自然环境相协调。整体上，色彩运用简洁而富有变化，给人以清新自然的感觉。

4. 细节处理

细节处理注重表现山石树木的纹理和质感。山石表现出其粗犷而坚硬的特质。树木则注重其轮廓和枝条的走势，通过晕染表现其茂盛的枝叶。寺庙则注重表现其古朴典雅的风格，使其与周围的自然环境相得益彰。几匹马则以生动的姿态和细腻的毛发表现其活泼可爱的特点。

5.2.3 设计要点及软件

前期需要熟悉不同的 AI 软件平台的效果和特点，以及表现优势。本案例中使用无界 AI 进行图像生成。无界 AI 是一个综合性的 AI 绘画工具，集 prompt 搜索、AI 图库、AI 创作、AI 广场、词/图等功能于一体，为使用者提供一站式的 AI 搜索、创作、交流、分享服务。创作时通过简单的参数设置，就可以控制图像画面的生成风格和效果。图 5-16 所示为 AI 创作界面。

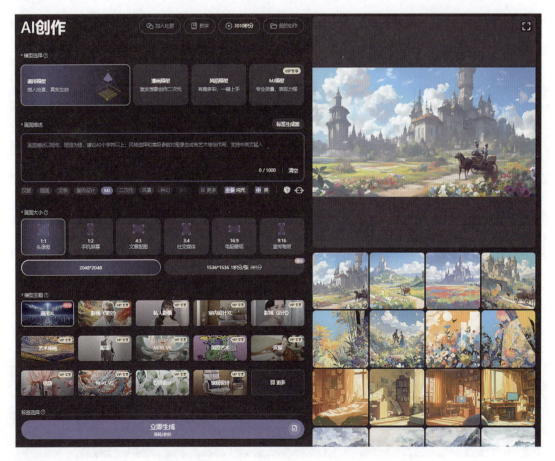

图 5-16
AI 创作界面

5.2.4 设计步骤

（1）查找参考素材图片。查找电视剧、电影中关于唐朝长安城的建筑场景，以及网络上类似的图画资料，如国画作品等，如图 5-17 和图 5-18 所示，深入分析并总结场景特点。

图 5-17
国画参考 -1

图 5-18
国画参考 -2

（2）打开无界 AI 网站，进入 AI 创作栏目，将"模型选择"设置为"MJ 模型"，"画面大小"设置为"16∶9"，"像素尺寸"设置为"2912*1632"，"模型主题"设置为"Niji V6"，如图 5-19 所示。

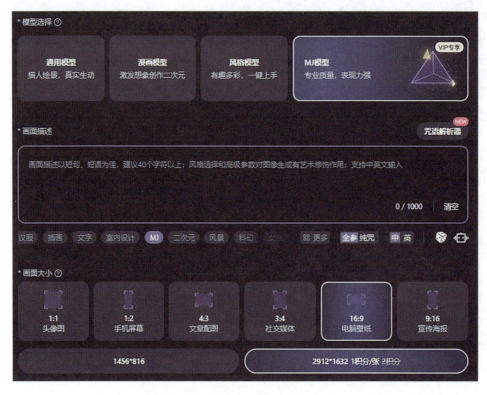

图 5-19
设置参数

（3）单击"标签选择"按钮，进入"艺术风格"栏，并选择"中国风""民族风"。打

开"艺术技巧"栏,选择"水墨画"选项,如图 5-20 所示。打开"艺术流派"栏,选择"中国传统建筑"选项,"作品数量"设置为 4,如图 5-21 所示。

图 5-20　选择"水墨画"选项

图 5-21　选择"中国传统建筑"选项

（4）开启"高级设置",在"风格参考"中拖入参考图片,"参考强度"设置为 157,如图 5-22 所示。

（5）在"画面描述"中输入提示词:一座高山,一座寺庙,一口古井,几匹马,几棵树,山水画,高质量,大师作品。其他参数为默认值,并单击"立即生成"按钮,如图 5-23 所示。

（6）查看画面,选择合适的图片,单击"扩图" 按钮,生成高分辨率的图片,并单击"下载"按钮导出图片,如图 5-24 所示。

（7）将下载的图片导入 Photoshop 软件中,选择"污点修复画笔工具" ,如图 5-25 所示。

图 5-22　设置"风格参考"

修改画面中错误的文字、印章等，如图 5-26 所示。

图 5-23
输入提示词

图 5-24
导出图片

图 5-25
选择"污点修复画笔工具"

图 5-26
修改文字、印章

（8）选择"笔刷工具" 修改画面中马的造型，如图 5-27 所示。绘制准确的马形象，如图 5-28 所示。

图 5-27
选择"笔刷工具"

图 5-28
修改马的造型

（9）调整画面细节，最终画面效果如图 5-29 所示。

图 5-29
最终画面效果

5.3 装饰风格场景设计

动画场景中的装饰风格场景设计强调视觉上的华丽、精致和富有创意的装饰元素,通过丰富的色彩、纹理、图案和细节处理来营造独特的氛围和情感,为观众带来视觉上的享受和震撼,如图 5-30 所示。

操作演示

图 5-30
装饰风格场景设计示例

5.3.1 设计要点

装饰风格场景设计的要点主要包括以下七个方面。

1. 主题与风格的明确

在开始设计之前,首先要明确场景的主题和装饰风格。可以是复古、现代、民族、艺术等不同风格,确保整体设计有清晰的导向。

2. 色彩与材质的搭配

色彩与材质是装饰风格场景设计的关键元素。根据主题和风格,选择合适的色彩搭配和材质运用,如使用暖色调可以营造温馨氛围、冷色调具有清新感、金属材质体现现代感等。

3. 细节与层次的构建

装饰风格场景设计注重细节和层次的构建。通过精致的装饰元素、丰富的纹理和光影

效果，以及合理的空间布局，使场景在视觉上更加丰富和立体。

4. 图案与符号的运用

图案与符号是装饰风格场景设计中常见的元素。通过运用具有象征意义的图案和符号，可以增强场景的文化内涵和艺术效果。

5. 家具与陈设的选择

家具与陈设是装饰风格场景设计的重要组成部分。根据主题和风格，选择合适的家具和陈设，如复古的家具、艺术的摆件等，以增强场景的整体氛围。

6. 灯光与照明的考虑

灯光与照明在装饰风格场景设计中起着重要的作用。通过合理的灯光布局和照明设计，可以营造出不同的氛围和效果，如柔和的灯光营造温馨氛围，明亮的灯光带来活力感，等等。

7. 整体与局部的协调

装饰风格场景设计需要注重整体与局部的协调。在追求细节和层次的同时，也要考虑场景的整体效果和风格统一，避免出现过于杂乱或风格不统一的情况，如图 5-31 所示。

图 5-31
整体与局部的协调

5.3.2 设计内容

设计一个装饰风格的动画场景，主要表现城市中冬天的景象。

1. 画面背景

背景设定为北方城市，城市的轮廓在暴雪中若隐若现。远处的钟楼和近处的街灯都被厚厚的积雪覆盖。天空呈深蓝色，雪花密集而迅速地飘落，形成了一片白茫茫的视觉效果。背景中偶尔出现驶过的车辆，与寂静的城市形成鲜明对比。

2. 画面布局

画面中心是密密麻麻的建筑，其设计风格各异，有的古典而庄重，有的现代而简约。街道上积雪堆积，只有被车辆碾压过的地方露出深色的柏油路面。街道上有缓慢行驶的汽车。街道两旁是矗立的建筑，画面的远景是一片空旷的天空，灰蒙蒙的天空在雪花的映衬下显得格外清晰。

3. 光线与色彩

整体色调以冷色调为主，以表现冬夜的寒冷和寂静。天空和街道的积雪都呈现出淡蓝色，光线方面，天空灰蒙蒙的，光线较弱，没有明显的光感和投影。同时，雪花在光线的照射下闪烁着晶莹的光芒，为画面增添了一种梦幻般的氛围。

4. 细节处理

在细节处理上，注重表现雪景的真实感和动态感。雪花的大小、形状和密度都经过精心设计，以营造出逼真的暴雪效果。同时，还特别注意表现汽车在积雪中的行驶状态，如车轮碾压积雪时产生的雪花飞溅、车灯的光线在雪地上形成的反光等。

5.3.3 设计要点及软件

本案例中使用无界 AI 进行图像生成，无界 AI 创作时可以通过"标签设置"设定图形的画面风格、技巧、流派等，轻松地控制画面的生成风格和效果。图 5-32 所示为无界 AI 的"标签设置"。

图 5-32
无界 AI 的"标签设置"

5.3.4 设计步骤

(1) 查找参考素材图片。查找电视剧、电影中关于唐朝长安城的建筑场景,以及网络上类似的图画资料,如动画《海洋之歌》的画面截图等,如图 5-33 和图 5-34 所示,深入分析并总结场景特点。

图 5-33
《海洋之歌》的画面截图 -1

图 5-34
《海洋之歌》的画面截图 -2

(2) 打开无界 AI 网站,进入 AI 创作栏目,将"模型选择"设置为"MJ 模型","画面大小"设置为"16∶9","像素尺寸"设置为"2912*1632","模型主题"设置为"Niji V6",如图 5-35 所示。

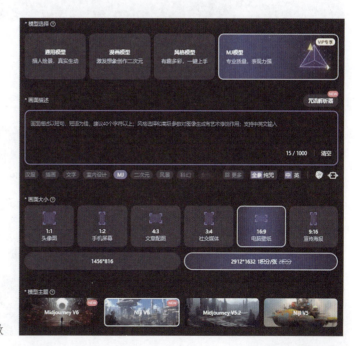

图 5-35
设置参数

(3) 单击"标签选择"按钮,进入"艺术风格"栏,并选择"工业风"选项,如图 5-36 所示。打开"艺术技巧"栏,选择"水彩颜料"选项,如图 5-37 所示。打开"艺术流派"栏,选择"装饰艺术"选项。

图 5-36 选择"工业风"选项

图 5-37 选择"水彩颜料"选项

（4）开启"高级设置"，在"风格参考"中拖入参考图片，参考强度设置为 200，如图 5-38 所示。"负面描述"输入"人，鸟"，"作品数量"设置为"4"，其他参数默认即可，如图 5-39 所示。

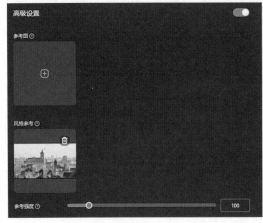

图 5-38
设置"风格参考"

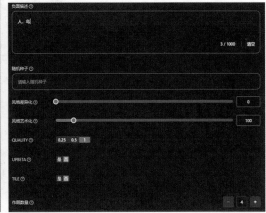

图 5-39
设置其他参数

（5）在画面描述中输入提示词：一座城市，几辆汽车，雪景，暴雪，其他参数为默认值，

并单击"立即生成"按钮,如图 5-40 所示。

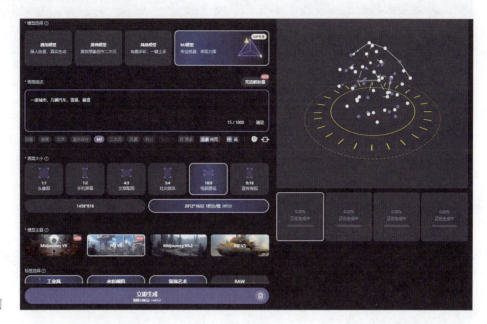

图 5-40
设置提示词

(6)查看画面,选择合适的图片,单击"扩图" 按钮,生成高分辨率的图片,并单击"下载"按钮导出图片,如图 5-41 所示。

图 5-41
导出图片

(7)将图片导入 Photoshop 软件中,首先去掉画面中的雪花。选择"污点修复画笔工具" ,修改画面雪花等,如图 5-42 所示,修改完成后的效果如图 5-43 所示。

(8)修改画面细节。首先使用"钢笔工具" 选中汽车中角色形象(见图 5-44),并创建选区,随后使用"画笔工具" 涂抹掉角色形象(见图 5-45)。

图 5-42
选择"污点修复画笔工具"

图 5-43
修改完成后的效果

图 5-44
选中洗车中角色形象

图 5-45
涂抹掉角色形象

（9）对场景的中景、前景和汽车分层。使用"魔棒工具"配合"套索工具"选择前景中的雪和汽车（见图 5-46），并使用快捷键 Ctrl+X 剪切选中的图层（见图 5-47）。

图 5-46
选择前景中的雪和汽车

图 5-47
剪切选中的图层

（10）选择"文件"→"新建"命令，在弹出的"新建文档"中选择"剪切板"并单击"创建"按钮（见图5-48），使用快捷键Ctrl+V粘贴之前剪切的画面，效果如图5-49所示。

图5-48　创建剪切板　　　　　　　　图5-49　粘贴画面

（11）查看画面效果，选择"文件"→"另存为"命令，在弹出的"存储副本"对话框中，将文件命名为"前景"，将文件保存为.psd格式，如图5-50所示。

图5-50
保存"前景"文件

（12）使用同样的方法，选择画面的汽车并执行剪切命令，再次新建剪贴板，并粘贴汽车图层，如图5-51所示。选择"文件"→"另存为"命令，在弹出的"存储副本"对话框中，将文件命名为"汽车"，将文件保存为.psd格式，如图5-52所示。

（13）回到之前的画面，针对剪切画面形成的空白（见图5-53），使用"画笔工具"修补抠图后的缺失部分，完成后效果如图5-54所示。

（14）选择"文件"→"另存为"命令，在弹出的"存储副本"对话框中，将文件命名为"前景地面"，将文件保存为.psd格式，如图5-55所示。

图 5-51
剪贴汽车

图 5-52
保存"汽车"文件

图 5-53
画面空白

图 5-54
修补缺失部分

图 5-55
保存"前景地面"文件

（15）回到之前的剪切画面，需要修补剪切画面形成的空白以及缺失的部分造型（见图5-56），使用"画笔工具" 修补抠图后缺失的造型部分，修复效果如图5-57所示。

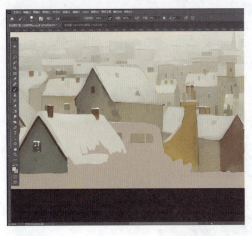

图5-56
修补画面

图5-57
修复效果

（16）将之前保存的"汽车"和"前景地面"文件导入，得到最终画面效果，如图5-58所示。

图5-58
最终画面效果

5.4 漫画风格场景设计

动画场景中的漫画风格场景设计通常追求夸张、简化和富有趣味性的视觉效果，以强调其独特的艺术风格和故事氛围，如图5-59所示。

操作演示

5.4.1 设计要点

漫画风格场景设计的要点主要包括以下七个方面。

图 5-59
漫画风格场景设计示例

1. 场景的夸张与简化

通过夸张建筑、道路、植物等元素的特点,使其更具视觉冲击力。同时,简化复杂的细节,保留关键特征,使场景更加易于理解和记忆。

2. 色彩的运用

漫画风格场景设计在色彩运用上通常更加鲜艳、明亮,通过大胆的色彩对比和搭配,营造出独特的氛围和情感。同时,考虑不同场景下的色彩调性,如温馨、紧张、神秘等,以符合故事背景和情感表达。

3. 强化线条与构图

通过运用不同粗细、长短、弯曲度的线条,可以表现出场景的立体感和空间感。同时,合理的构图也是关键,通过合理安排元素的位置和大小,使场景更加平衡、协调。

4. 注重透视与空间感

通过运用不同的透视手法,如鱼眼透视、斜角透视等,可以创造出独特的视觉效果。同时,通过合理安排元素的前后关系和层次感,使场景更加立体、有深度。

5. 角色与场景的融合

场景中的元素和细节应该与角色的性格、动作和表情相呼应,形成统一的视觉风格。同时,考虑角色在场景中的移动路径和表演区域,使场景更加符合故事情节的发展。

6. 创新与个性化

漫画风格场景设计鼓励创新和个性化,可以融入设计师的创意和想法,通过尝试不同

的风格、元素和手法，打造出独特而富有特色的场景设计（见图 5-60）。

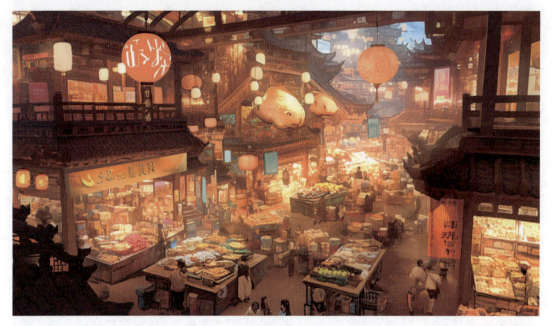

图 5-60
创新与个性化

7. 参考与借鉴

参考和借鉴其他优秀的漫画作品或场景设计案例。通过分析其设计思路、元素运用和视觉效果等方面的优点和不足，不断提高自己的设计水平和能力。

5.4.2 设计内容

设计一个漫画风格的动画场景。

1. 画面背景

背景设定在中国的某个现代化大都市。清晨的阳光透过薄雾，映照在整洁宽敞的街道上，街道两旁高楼林立，商店的招牌五彩斑斓，显示出城市的繁华与活力。远处的高架桥像巨龙般蜿蜒，连接着城市的每个角落。

2. 画面布局

采用长焦镜头捕捉的全景画面，突出前后景的层次感和空间感。前景中，一辆造型炫酷的赛车停在街道，车身为流线型设计，颜色鲜艳，与周围的城市景观形成鲜明对比。中景是宽阔的街道和街道两旁的建筑，生活气息浓厚。远景则是绵延的高架桥，以及清晨的朝霞映衬下的广阔天空。

3. 光线与色彩

清晨的阳光柔和而温暖，从画面的右侧斜射而来，为整个场景披上了一层金色的光辉。

赛车的金属车身在阳光下闪闪发光，显得更加炫目。周围的建筑也因为阳光的照射而显得更加立体和生动。色彩上，整个画面以暖色调为主，但又不失现代都市的冷峻感。赛车的鲜艳颜色与周围环境的灰色调形成了互补。

4. 细节处理

在细节上，赛车的轮胎纹理、车身上的贴纸和涂装都清晰可见，显示出赛车的精致与速度感。远处有彩色的热气球慢慢起飞，与赛车相呼应。远处的天空中，朝霞的层次和色彩变化也被精心描绘，使整个画面更加生动和真实。

5.4.3 设计要点及软件

前期需要熟悉不同的 AI 软件平台的效果和特点，以及操作优势，并进行大量的测试，保证提示词、参数及输出效果的准确。本案例中使用 Midjournery、Photoshop 等软件制作，图 5-61 所示为 Discord 社区主页，可以在主页中添加 Midjournery 等各种软件。

图 5-61
Discord 社区主页

5.4.4 设计步骤

（1）查找参考素材图片。查找电视剧、电影中关于唐朝长安城的建筑场景，以及网络上类似的图画资料，如漫画效果的场景设计等，如图 5-62 和图 5-63 所示，深入分析并总结场景特点。

图 5-62
参考图片 -1

图 5-63
参考图片 -2

（2）打开 Discord 社区主页，双击 Midjournery 进入软件界面，在界面中选择 Midjournery Bot 并双击打开软件对话框，单击"添加 App"按钮，如图 5-64 所示。

图 5-64
单击"添加 App"
按钮

（3）在弹出的对话框中将"添加至服务器"选择为自己的服务器，并单击"继续"按钮，在弹出界面中单击"授权"按钮，进行验证即可，如图 5-65 所示。

（4）进入服务器，在输入框输入"/imagine"，随即输入需要创建的图像描述词：Chinese urban streets，modern cities，with a racing car nearby and an elevated bridge in the distance，vast sky，early morning，telephoto lens，panoramic lens，anime style，animation style，hand drawn style（中国的城市街道，现代化的城市，附近有赛车，远处有高架桥，广阔的天空，清晨，长焦镜头，全景镜头，动漫风格，动画风格，手绘风格）--ar 16：9 --q3 --s600-- niji 5--no people，按快捷键 Enter 开始创建图像，如图 5-66 所示。Midjourney 参数含义说明见表 5-1。

图 5-65
"授权"验证

图 5-66
输入描述词

表 5-1 Midjourney 参数含义说明

参数名称	含 义 说 明
--ar	宽高比，如 --ar 2 : 3, 9 : 16
--s	风格化，如 --s250，值越大则风格越强
--v	模型版本，如 --v5.2，使用 v5.2 模型。v6 系列与 v5 系列相比较，v6 系列侧重写实，v5 系列侧重艺术效果
--q	质量参数，建议数值范围 0~2，值越大则品质越高
--hd	高精度画面
--seed	种子，用于生成相似图
--niji 6	使用 niji 模型，擅长生成动漫效果
--iw	相似度。建议数值范围 0~2，数值越高，与垫图（参考图）越相似
--no	反向关键词，表示过滤、去除的内容
--::	关键词权重。建议数值范围 0~5，数值越高，关键词影响越大
--upbeta	增强图片细节
--testp	生成逼真的摄影效果
--chaos	变化程度。数值范围 0~100，数值越高，生成图像的差异化越强烈
--uplight	细节优化，图片更加细致、平滑

（5）图像创建完成后，查看图像效果，第一张图片比较符合场景画面需求，因此单击U1，等待出图，如图5-67所示。

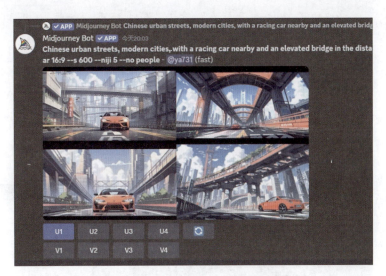

图 5-67
单击 U1

提示：

①U：表示选择第几张图片，如U1表示选择第一张图片，U2表示选择第二张图片，以此类推，单击之后会单独放大选择的图片。

②V：表示以第几张的图片为参考重新生成新的图片，如V1表示以第一张图片为参考生成新的图片。

③"刷新"：表示重新生成新的图片。

（6）生成图像如图5-68所示。单击图像查看大图，在图像中右击，在弹出的快捷菜单中选择"打开链接"命令，即可以将生成的图像通过"另存为"保存到计算机中（见图5-69）。

图 5-68
生成图像 -1

图 5-69
保存图像 -1

提示：

①Upscale：表示放大图片像素，其中2x表示放大两倍，4x表示放大四倍。

② Vary：表示重新绘制，subtle 表示细微的改变，strong 表示强烈的改变，region 表示局部的改变。

③ Zoom Out：表示放大，其中 2x、1.5x 表示倍数，custom 表示自定义，make square 表示等比例放大。

④ ▮▮▮▮：表示各个单独方向的放大。

（7）使用同样的方法，在输入栏输入提示词：Red hot air balloon, head up angle, material image, white background, anime style, hand drawn style, animation style（红色热气球，平视角度，素材图，白色背景，动漫风格，手绘风格，动画风格），按 Enter 键生成图像，如图 5-70 所示，选择合适的图片进行保存，如图 5-71 所示。

图 5-70
生成图像 -2

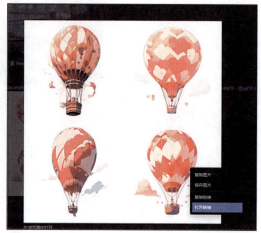

图 5-71
保存图像 -2

（8）将生成的两张图片导入 Photoshop 软件中。选择热气球图像，使用"魔棒工具" ▮，配合"橡皮擦工具" ▮ 去除背景，并将热气球移到画面的左侧，如图 5-72 所示。

图 5-72
去除热气球背景

（9）放大画面后，使用"选择工具" 框选一部分桥体（见图5-73），使用快捷键Ctrl+J复制图层，并将复制的图层移动到所有图层的上方，画面效果如图5-74所示。

图5-73
框选一部分桥体

图5-74
复制图层并移动

（10）使用"钢笔工具" 建立路径并创建选区（见图5-75），使用快捷键Delete删除选区图像，形成镂空的画面效果，如图5-76所示。

图5-75
创建选区

图5-76
删除选区图像

（11）选择热气球图层，添加"滤镜"→"模糊"→"高斯模糊"，参数设置为0.4，如图5-77所示。

图5-77
添加"高斯模糊"效果

（12）选择热气球图层，并单击"图层蒙版工具" 创建蒙版，将"前景色"设置为黑色，"背景色"设置为白色，使用"渐变工具" 自右往左在蒙版拖曳，形成热气球的透明过渡效果，如图 5-78 所示。

图 5-78
创建蒙版

（13）修改画面细节。使用"画笔工具" 去除商店的错误字体，并使用"文字工具" 创建正确的文字，如图 5-79 所示。

图 5-79
修改文字

（14）调整画面细节，得到最终画面效果，如图5-80所示。

图5-80
最终画面效果

5.5 科幻风格场景设计

动画场景中的科幻风格场景设计通常展现出未来主义、超越现实的视觉效果，注重展现科技的力量和未知的宇宙世界，如图5-81所示。

操作演示

图5-81
科幻风格场景设计

5.5.1 设计要点

科幻风格场景设计的要点主要包括以下七个方面。

1. 未来感与科技感

科幻风格的核心在于展现未来或超越现实的科技元素。场景设计需要突出未来感与科技感，通过独特的建筑、交通工具、设备等展现未来科技的魅力。

2. 独特的视觉风格

科幻场景通常具有独特的视觉风格，包括独特的色彩搭配、光影效果、材质表现等。需要创造一种与众不同的视觉风格，使场景更具科幻感和吸引力。

3. 丰富的细节设计

科幻场景往往包含大量复杂的细节设计，如奇异的环境氛围、复杂的机械结构、精密的电子设备、独特的纹理和图案等，以此增强场景的真实感和可信度。

4. 光影与色彩的运用

通过巧妙的光影效果，可以营造出神秘、奇幻或紧张的氛围。同时，运用独特的色彩搭配，可以突出科幻元素的特点，使场景更加醒目和吸引人。

5. 场景与故事背景的融合

科幻场景需要与故事背景相融合，共同营造出完整的科幻世界。设计师需要深入理解故事背景和情节，将场景设计与故事情节相结合，使场景成为推动故事发展的重要元素（见图 5-82）。

图 5-82
场景与故事背景的融合

6. 创新的设计元素

科幻场景设计鼓励创新的设计元素。设计师可以大胆尝试新的设计思路、方法和技术，

创造出独特而富有想象力的科幻场景，使场景更具吸引力和未来感。

7. 参考与借鉴

参考与借鉴其他优秀的科幻作品或场景设计案例，分析其设计思路、元素运用和视觉效果等方面的优点和不足，提高场景设计的水平和质量。

5.5.2 设计内容

设计一个未来世界中太空星球的科幻场景，包含太空火箭、探测车等。

1. 画面背景

背景设定在一个荒凉的外星球上，星球表面覆盖着暗色的岩石和沙砾，充满了未知的异域风情。星球的天空呈现出深邃的黑色，星星点点的星光点缀其中，一个巨大的黑洞静静地悬浮在太空中，它吞噬着周围的光线，形成一个深不见底的黑暗旋涡，散发着神秘而危险的气息。

2. 画面布局

采用长焦镜头的视角，整个场景显得深远而广阔。画面中心是人类建立的基地，它是一座由金属构成的巨大建筑，形状呈现火箭造型，散发着冷冽的科技感。基地周围散落着一些废弃的设备。在画面的四周，几辆探测车静静地停在一片空旷的地面上，它们的设计简约而实用，是太空探索的得力助手。

3. 光线与色彩

整个场景以荒凉的暖色调为主，营造出一种荒凉而神秘的氛围。星球表面的岩石和沙砾呈现出深灰色和暗褐色，与黑色的天空形成鲜明的对比。基地和太空船则采用了银白色的金属质感，显得冷冽而坚硬。黑洞作为画面的焦点，它的黑色与周围的光线形成了强烈的反差，吸引着观众的视线。

4. 细节处理

在细节处理上，注重表现荒凉和科幻的氛围。星球表面的岩石和沙砾呈现出不规则的纹理和质感。基地和太空船的设计也充满了科技感，它们的线条流畅而简洁。在黑洞的描绘上，注重表现其深度和吞噬力，使它成为整个场景的视觉焦点。此外，提供月球车和地面上的痕迹增强场景的真实感和代入感。

5.5.3 设计要点及软件

本案例中使用 Midjourney、Stable Diffusion、Photoshop 等软件制作，结合这些工具的特点，案例中 Midjourney 用于创建图片，Stable Diffusion 用于扩图，Photoshop 用于调整画面细节。图 5-83 所示为 SD-Web UI 的"文生图"栏目。

图 5-83
SD-Web UI 的"文生图"栏目

5.5.4 设计步骤

（1）查找参考素材图片。查找电视剧、电影中关于未来世界的科幻场景图片，以及网络上类似的图画资料，图 5-84 所示为科幻场景概念图，深入分析并总结场景特点。

图 5-84
科幻场景概念图

（2）进入 Midjournery 服务器，在输入框中输入"/imagine"，随即输入图像描述词：A human base on a desolate alien planet, an abandoned space warship parked on the runway, several lunar rovers in the distance, a black hole in the dark space, long-focus lens, panoramic

lens，cold color，science fiction style，scientific fantasy，realistic style（荒凉的外星球上一个人类基地，一架废弃的太空战舰停在跑道上，远处有几辆月球车，漆黑的太空中一颗黑洞，长焦镜头，全景镜头，冷色调，科幻风格，科学幻想，写实风格）--ar16∶9 --q3 --s800 --v 6.0，使用快捷键 Enter 开始创建图像（见图 5-85）。

图 5-85
创建图像 -1

（3）图像生成后，观察图像效果，发现画面内容差强人意，如图 5-86 所示。

图 5-86
观察图像效果

（4）修改描述词，在输入框中修改描述词：A human base on a desolate alien planet，an abandoned space warship parked on the runway，several lunar rovers in the distance，dark space，black holes in the starry sky，long-focus lens，panoramic lens，cool colors，sci-fi style，science fiction，realistic style（一个荒凉的外星上的人类基地，一艘停在跑道上的废弃太空战舰，远处的几辆月球车，黑暗的太空，星空中的黑洞，长焦镜头，全景镜头，冷色，

科幻风格，科幻，现实主义风格）--ar16：9 --q3 --s800 --v6.0--no people，再次使用快捷键 Enter 开始创建图像。查看创建完成的图像效果，如图 5-87 所示。

图 5-87
创建图像 -2

（5）图片效果并不满意，单击"刷新" 按钮，重新输出图像，生成图像如图 5-88 所示。

图 5-88
创建图像 -3

（6）查看图片，发现第三张图片符合需求，单击 U3，等待图像生成，生成效果如图 5-89 所示。单击图像查看大图，在图像中单击右键，在弹出选项中选择"打开链接"，将生成的图像使用"另存为"保存到本地。

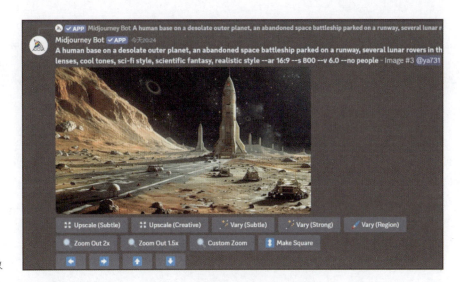

图 5-89
生成图像

（7）查看导出的图像，放大后发现图片清晰度较低，需要进行扩图处理。打开 SD-WebUI 界面，进入"后期处理"栏目（见图 5-90），选择"单张图片"，将生成的图片在"来源"中，"缩放比例"设置为"4"，"放大算法"设置为"R-ESRGAN 4x+"，单击右侧的"生成"，开始扩图（见图 5-91）。

图 5-90
"后期处理"栏目

提示：通过"后期处理"放大图片是 Stable Diffusion 一个非常实用的放大高清功能。它可以单张放大，也可以多张批量放大，还可以通过文件夹批量放大，使用起来特别方便。单张图像放大：使用时，只需要选择缩放比例和缩放算法即可，默认放大 4 倍即可。关于缩放算法，真人图像可以选择 R-ESRGAN 4x+，如果是动漫图像，选择可以选择 R-ESRGAN 4x+。

（8）将扩图的图片保存到本地后，导入 Photoshop 软件中，修改画面细节。选择"污点修复画笔工具"去掉画面的"黑洞"（见图 5-92），修改后效果如图 5-93 所示。

图 5-91
设置扩图

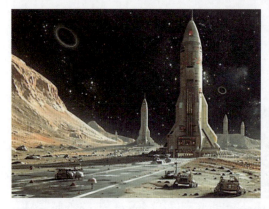

图 5-92
修改画面的"黑洞"

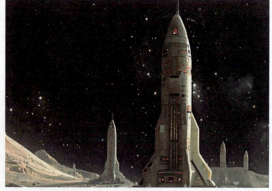

图 5-93
修改后效果

(9)添加"曲线"调整图层,调整曲线曲度,适当增加画面的对比度,如图 5-94 所示。

图 5-94
添加"曲线"并调整曲度

（10）将"黑洞"素材导入画面中，并移动到画面的右上方，调整"黑洞"素材的图层混合模式为"浅色"，查看画面效果（见图 5-95）。

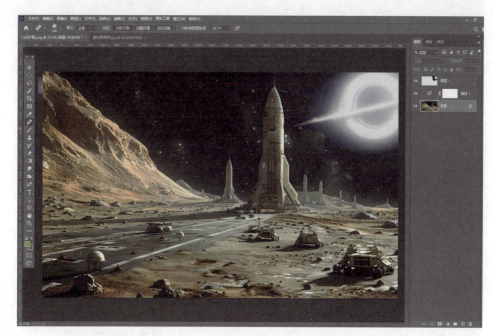

图 5-95
拖入"黑洞"设置混合模式

（11）为图层添加"曲线"调整图层（见图 5-96）和"色彩平衡"调整图层（见图 5-97）。

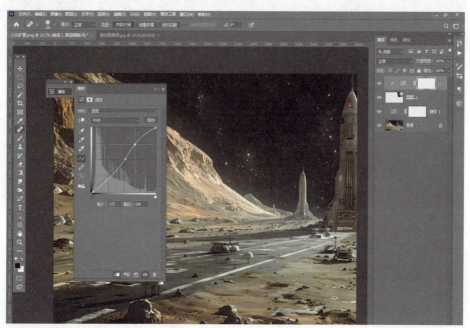

图 5-96
添加"曲线"

（12）调整画面细节，最终画面效果如图 5-98 所示。

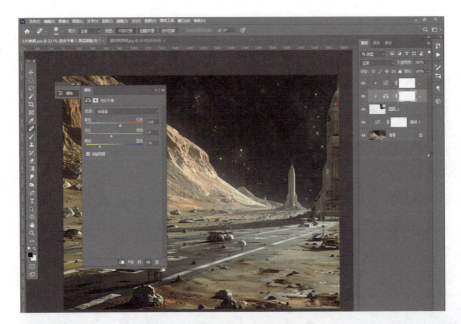

图 5-97
添加"色彩平衡"

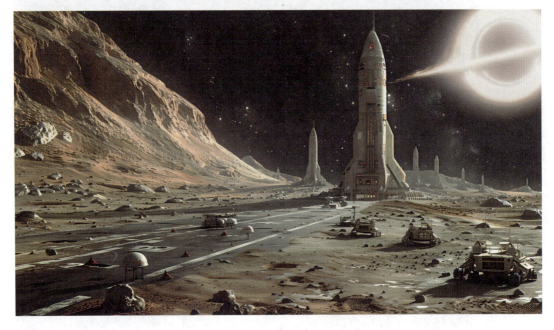

图 5-98
最终画面效果

5.6 实验动画场景设计

　　动画场景中的实验动画场景设计通常突破传统动画的界限,追求新颖、独特和富有创意的视觉效果,如图 5-99 所示。

操作演示

图 5-99
实验动画场景设计

5.6.1 设计要点

实验动画场景设计的要点主要包括以下六个方面。

1. 创意与概念

实验动画的核心在于创新和探索未知。场景设计需要充满创意和新颖的概念，能够吸引观众的注意力并引发思考。可以尝试新的设计元素、色彩搭配和构图方式，以创造出独特的视觉效果。

2. 自由度的掌控

实验动画通常不受传统动画规则的束缚，场景设计可以更加自由灵活。可以充分利用这种自由度，创造出独特的空间布局、透视效果和动态变化，使场景更具表现力和冲击力。

3. 情感与象征的表达

实验动画场景设计不仅注重视觉上的创新，还要能够传达特定的情感和象征意义。通过场景的色彩、光线、形态等元素，表达出特定的情感氛围和象征意义，使观众能够感受到场景所传递的信息和情感。

4. 故事与节奏的把握

尽管实验动画强调自由和创新，但场景设计仍然需要与故事情节和节奏相协调。需要深入理解故事的主题和情节，通过场景设计营造出与故事相符合的氛围和节奏。

5. 细节与质感的追求

实验动画场景设计在追求创新的同时，也需要注重细节和质感的处理。需要精心设计

每个细节，使场景更加真实、细腻和具有质感，如图 5-100 所示。

图 5-100
细节与质感的追求

6. 跨学科的融合

实验动画场景设计可以融合不同学科的知识和元素，如艺术、科学、技术等。通过跨学科的融合，创造出更加丰富多样、具有深度和广度的场景设计效果。

5.6.2 设计内容

设计一个实验动画风格的动画场景，以蓝色的森林、五颜六色的蘑菇、红色的河流等为主题。

1. 画面背景

画面背景设定为一片广袤无垠的蓝色森林，随着远近的不同，蓝色森林出现不同的变化，形成了一种既神秘又梦幻的视觉效果。森林的深处弥漫着淡淡的雾气，仿佛隐藏着无尽的秘密。天空中，云彩以抽象的形式流动，色彩变幻，与蓝色的森林形成鲜明的对比。

2. 画面布局

在画面布局上，采用非对称的构图方式，以突出场景的动感和不稳定性。前景中，巨大的蘑菇群错落有致地分布着，它们不仅形状各异，而且颜色夸张，以红色为主。其中，夹杂着一些矮草和树木，造型各异，为整个场景增添了几分荒诞和幽默。

画面的中央，一条红色的河流蜿蜒流过，与周围的蓝色森林形成了强烈的对比。河流的流动被弱化，表面平静，仿佛蕴含着巨大的能量。

3. 光线与色彩

光线处理上，采用强烈的顶光效果，使整个场景呈现出明暗对比的效果。同时，通过色彩的对比和夸张，进一步强化了场景的视觉冲击力。蓝色森林的冷色调与红色蘑菇、红色河流的暖色调相互碰撞，形成了一种既和谐又矛盾的视觉效果。此外，色彩的饱和度也被适当提高，使整个场景更加鲜艳夺目。

4. 细节处理

在细节处理上，注重通过夸张和抽象的手法来突出场景的奇幻和实验性。例如，蘑菇的造型，有的像星云般绚烂，有的像迷宫般错综复杂，使整个场景更加具有流动性和不确定性。此外，在画面的某些角落，还隐藏着一些不易察觉的细节元素，如飘动的树叶等，为整个场景增添了几分神秘和灵动。

5.6.3 设计要点及软件

本案例中使用 Midjournery、Stable Diffusion、Photoshop 等软件制作，结合这些工具的特点，案例中 Midjournery 用于创建图片，Stable Diffusion 用于扩图，Photoshop 用于调整画面细节。图 5-101 所示为 Photoshop 界面。

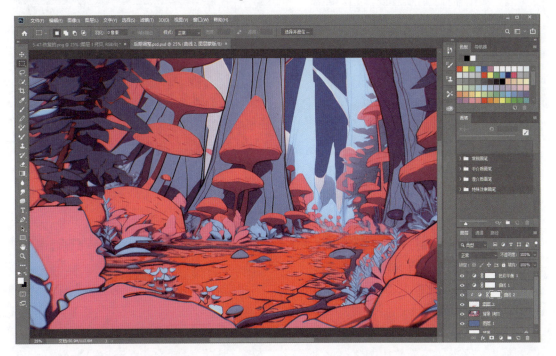

图 5-101
Photoshop 界面

5.6.4 设计步骤

（1）查找参考素材图片。查找实验动画的相关场景，以及网络上类似的图像资料，如图 5-102 和图 5-103 所示，深入分析并总结场景特点。

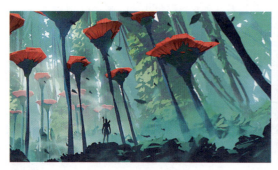

图 5-102
参考图片 -1

图 5-103
参考图片 -2

（2）进入服务器，在输入框输入"/imagine"，随即输入需要创建的图像描述词：Blue forest, colorful mushrooms, humanoid mushrooms, red river, experimental animation, abstract style, scene design, exaggerated styling（蓝色的森林，五颜六色的蘑菇，像人一样的蘑菇，红色的河流，实验动画，抽象风格，场景设计，夸张的造型）-- 16∶9 --s50--niji 5 --no people，使用快捷键 Enter 开始创建图像，如图 5-104 所示。

图 5-104
输入图像描述词

（3）图像创建完成后，查看图像效果，如图 5-105 所示。

（4）第三张图片符合动画场景创建要求，因此单击 v3，以第三张图片为参考创建图形，新的生成图像效果如图 5-106 所示。

（5）单击 U3 生成大图，单击图像并查看效果，单击右键，使用"图片另存为"保存到本地，如图 5-107 所示。

（6）打开 SD-WebUI 界面，进入"后期处理"栏，选择"单张图片"选项，将生成的图像拖入"来源"，"缩放比例"设置为"4"，"放大算法"设置为"R-ESRGAN 4x+"，单击右侧的"生成"按钮，开始扩图，如图 5-108 所示。

第 5 章 AIGC 动画场景设计实践

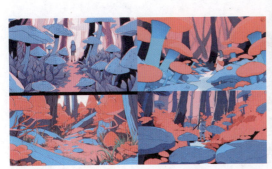

图 5-105
生成图像效果

图 5-106
新的生成图像效果

图 5-107
保存图像 -1

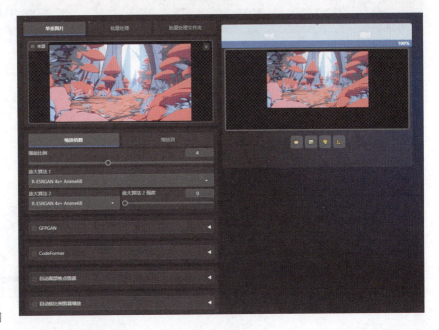

图 5-108
设置扩图

（7）图片生成后，放大查看画面效果，可以发现图片像素得到较大提高，将图像保存到本地，如图 5-109 所示。

图 5-109
保存图像 -2

（8）将扩展的图片导入 Photoshop 软件中，修改画面细节。添加"曲线"调整图层，调整曲线曲度，适当增加画面的对比度，如图 5-110 所示。

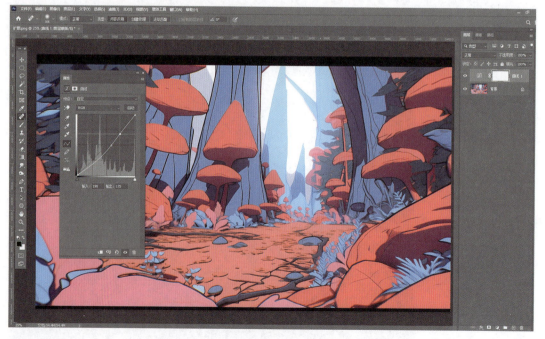

图 5-110
添加"曲线"

（9）为图层添加"色彩平衡"调整图层，查看画面效果，如图 5-111 所示。

图 5-111
添加"色彩平衡"

（10）使用"魔棒工具" 选择白色区域，使用快捷键 Delete 删除选区，如图 5-112 所示。新建图层，并填充蓝色作为背景，如图 5-113 所示。

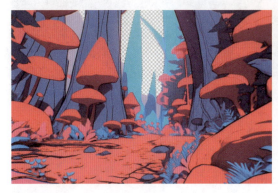

图 5-112
删除选区

图 5-113
新建图层并填充蓝色

（11）使用"魔棒工具" 选择水流，使用快捷键 Ctrl+J 复制图层（见图 5-114），在新建的图层创建"曲线剪切蒙版"，调整画面效果如图 5-115 所示。

（12）调整画面细节，最终画面效果如图 5-116 所示。

结合 AIGC 技术，场景设计在写实、写意、装饰、漫画、科幻及实验动画等风格中展现出独特的魅力。AIGC 技术不断挑战传统艺术设计的界限，探索新的视觉语言和叙事方式，

这些实践案例充分展示了 AIGC 技术在动画场景设计中的广泛应用和无限可能。

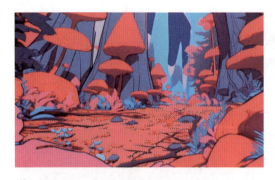

图 5-114
复制图层

图 5-115
调整画面效果

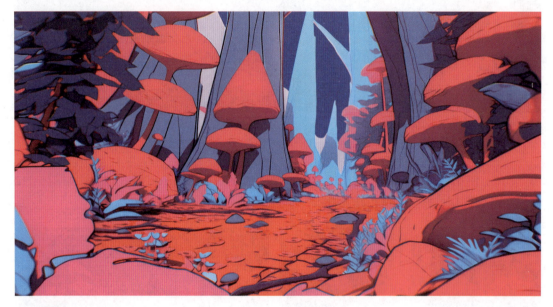

图 5-116
最终画面效果

课后习题：

1. 写实风格设计。设计一个写实风格的古代城市街道场景，利用 AIGC 技术还原历史的建筑细节和生活环境等。

2. 写意风格设计。设计一幅写意风格的山水画场景，通过 AIGC 技术模拟中国传统水墨画的笔触和色彩。

3. 装饰风格设计。设计一个具有中东装饰风格的宫殿内部场景，使用 AIGC 技术添加丰富的纹理和图案。

4. 漫画风格设计。创作一个漫画风格的角斗场场景,利用 AIGC 技术快速生成场地和看台等,并保持漫画特有的夸张风格。

5. 科幻风格设计。设计一个未来太空城市的场景,通过 AIGC 技术展现未来科技感和外星生态。

6. 实验动画设计。创作一个实验动画场景,探索 AIGC 技术在动画中的非线性叙事和抽象表现。

7. 写实与写意结合设计。结合写实和写意风格,设计一个现代都市与古典园林交织的场景,展示 AIGC 技术在风格融合中的应用。

8. 装饰与科幻结合设计。创造一个装饰风格与科幻元素相结合的太空船内部场景,利用 AIGC 技术展现独特的设计美感。

9. 漫画与实验动画结合设计。创作一个结合漫画角色和实验动画技术的动画片段,探索两者在视觉表现上的互补性。

参 考 文 献

[1] 许盛.动画场景设计[M].北京：清华大学出版社，2023.

[2] 刘德标，莫泽明，孙莹超.动画场景设计与实训[M].北京：清华大学出版社，2021.

[3] 涂先智.影视动画场景设计[M].武汉：华中科技大学出版社，2021.

[4] 杨波.动画场景设计与实训[M].北京：清华大学出版社，2022.

[5] 菅小冬.商用级AIGC绘画创作与技巧[M].北京：清华大学出版社，2023.

[6] 马健健.AI创意绘画与视频制作[M].北京：清华大学出版社，2023.

[7] 韩泽耀，袁兰，郑妙韵.AIGC从入门到实战[M].北京：人民邮电出版社，2023.

[8] 朱美淋.AIGC绘画ChatGPT+Midjourney+Nijijourney[M].北京：电子工业出版社，2023.

[9] 杨诺.动画场景设计[M].北京：清华大学出版社，2018.

[10] 韩笑，孙立军.动画场景设计[M].北京：北京联合出版公司，2017.